目　　录

序　言

　　郑文箴先生是上世纪六十年代清华大学建筑系的毕业生，几十年来一直从事建筑设计，退休后从事雕刻创作和经营。建筑家也是雕刻家，古今有之，米开朗基罗与贝尼尼等是著名的雕塑家，也是建筑史上闻名的建筑家。建筑受到使用的限制不可能尽情发挥，而雕塑则是只有观赏的功能没有使用的制约，所以，可以充分体现个性。应该说积蓄了四十年感受，到了知天命的年代，用雕刻来抒发对人对社会的心声是难能可贵的。"在一个没有英雄和诗人的时代，在一个没有了神话梦想的时代，在一个厚黑学成灾的时代，各种'方术'、'奥秘'、'谋略'、'点子'、'窍门'、'捷径'、'骗术'、'炒作'、……似乎成了越来越多的现代人追求成功与幸福的依托，似乎随着科学的发展和文明的进步，许许多多的现代人正在丧失越来越多的精神意志力量。人们更加急躁不安，那些曾经塑造了人类文明大厦和推动了社会进步的精神意志和人格品质，如吃苦耐劳、坚忍不拔、自尊自救、诚实公正、耐心仁慈、勤奋节俭等，也越来越多被许多现代人所不屑。然而，我们所面临的各种困境又表明，恰恰是我们轻视甚至抛弃了上述优秀品行，才导致了我们在物质上精神上的许多的痛苦乃至不幸。"郑文箴先生不畏艰难继承了这些优良品质，沉潜到工人师傅和民间工艺美术大师那里与他们合作，六年之内雕刻了数百件奇石、木化石雕刻作品，为文明社会增添了稀世珍宝。

　　罗丹说，我是几何学家不是雕塑家。这似乎有些悖论，但这是真心话，因为任何形体都是几何形组成。建筑也是数字组成的，问题是组合的和谐就是精品。也就是说艺术作品难就难在和谐上。古希腊人讲，只有掌握了几何学的人，才是有智慧的人。而郑先生正是几何学组合和谐的专家，将这种智慧用在雕刻上是驾轻就熟，所以他在选择材料，利用材料上及造型形式都有一种建筑稳重庄严感，这与民间艺人的作品是大相径庭的。可以说匠心独运，达到鬼斧神工之妙。我从事工艺美术多年，搞过玉雕、象牙雕、木雕、砖雕、牛角雕、竹根雕等等。而这些行业最大的特点是师傅带徒弟，师傅做什么，徒弟学什么。重复生产就是工艺美术与艺术作品的最大区别。郑先生的作品是盖世无双，每种都是独此一件，而且没办法仿制，因为每块木化石的纹理颜色都是独具一格，世上没有两块一样的木化石。所以有极高的收藏价值。

　　保罗·埃尔默·摩尔说：为了艺术，违背客观原则则是可取的。准确的造型往往很难吸引人，尤其木化石。璞玉看起来象块顽石，木化石初看是块朽木，但层层剥下去，每层的色彩都有不同，有时更是意想不到的璀璨斑斓，甚至只一点耀眼的精华，湿润细滑，色彩鲜艳明亮，使人惊喜，使你感到一个有生命的生灵被埋在里面，使你急不可待的要将压在它身上的顽石割出，清掉，快快救出那沉睡亿万年的生命。它也可能是一只虎、一只鹿、一只寿龟，甚至是美丽的少女，或是天国的菩萨观音等。将天公造化的形象呈现与世，你也顾不得人间的比例解剖了。所以另有天趣，别有韵味，真是每件作品都是天人合一的结晶，如获一件，不止是如获至宝，而且是的的确确的艺术精品。

<div align="right">2004 年 10 月</div>

滕文金先生为深圳市著名雕塑家，1964 年毕业于中央美术学院雕塑系，国家一级美术师，
全国美术家协会会员，全国雕塑家协会会员。

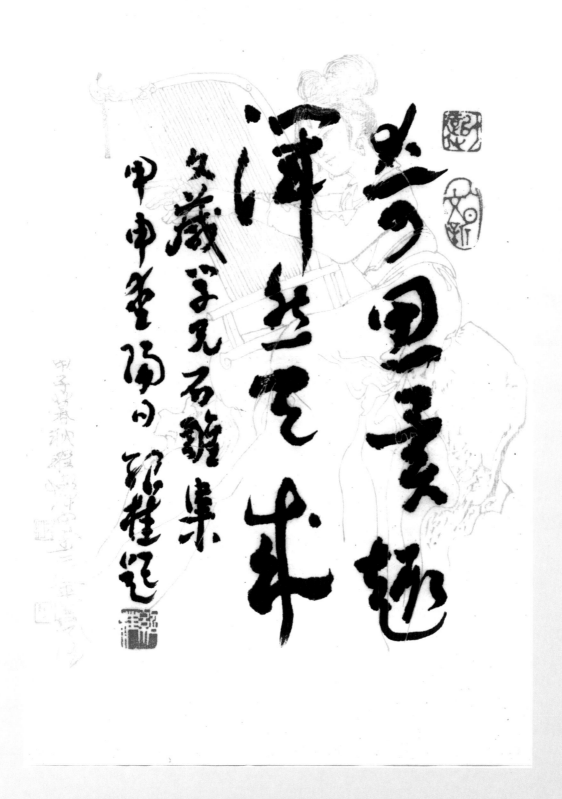

"奇思异趣，浑然天成"

张绍桂先生1964年毕业于清华大学建筑系，现为全国书画家协会理事，其书法作品获2004年纪念邓小平诞辰100周年"春天的故事"全国书画大赛一等奖。

"奇材上亿年，艺刻数千天。琢物形神备，雕人气韵传。

精装盈百页，大展满群贤。鲜见同窗醉，青云染白川。"

高寿荃先生曾就学于清华大学建筑系，现为全国楹联协会副会长，著名书法家。

写在前面

一、雕刻艺术品蕴含价值的鉴定:

一件精美的雕刻艺术品,一般可以从以下几个方面鉴定其所蕴含的价值:

1. 使用的材料:作为雕刻艺术品载体的材料,因其稀有、名贵、完整及其花纹特点而具有很高的价值。例如木雕,一般选用名贵木材,如红檀、黄檀、绿檀、紫檀、黑檀和檀香木,以及红木 、铁木 、黄杨木、红豆杉等,大多稀少,且其质地坚硬,成长缓慢,几十年甚至数百年方能成材。当今全世界开展保护地球绿色运动,许多国家禁伐森林,尤其着力保护名贵树种。因此,好的木材价值是高贵的,尤其是大件而质地良好的木材雕成的艺术品具有很高的价值。其它材料如石材、玉璞、木化石等也是一样。

2. 雕刻品的用工:木雕、石雕艺术品是艺术家、工艺师根据构想所需,在完整的材料上一刀一凿雕琢而成的,是一种"减法"的艺术。有时为了造型的需要,要透雕、镂空去掉大量材料而成。这些雕、镂、刻、凿、琢必须精细、准确,因此所要花费的工是大量的,一件完美的雕品往往经历数月甚至数年方能尽善尽美, 所耗费的"功夫"是人们可以感受得到的,也因此可以鉴定其凝含的价值。

3. 艺术构成的准确性:雕刻艺术品无论是刻实的或是抽象的, 无论是刻画人物、动物或是器物都必须合符表现客观的或是艺术的构成规律。一颦一笑, 一举手一投足都应有刻画的准确,并且不亏缺,无余赘,无论比例、尺度、韵律都应符合美的规律,才能表现作品的美。刻画的准确,表现艺术家、工艺师的艺术造诣水准,也是鉴定雕刻艺术品价值的重要方面。

4. 艺术品给人的感染力:美的雕刻艺术品应该表现人间的真善美,具有给人以强烈感染的精神魅力。它可以鼓舞、鞭策和警示人们, 给人以追求真善美,鞭挞假丑恶的力量,促人追求美好,热爱生活,弘扬正义, 摈弃邪恶。因此,雕刻艺术品表达的高尚情趣, 激励精神的力量,也是人们追求收藏的内容,具有很高的文化艺术价值。

综合上述,可以看出有些雕刻艺术品蕴含了难以估量的价值。

二、关于硅化木:

硅化木即木化石。约在一亿五千万年前,由于地壳的运动,使地球上大量的森林树木被深埋于地中。由于地下高温高压的条件,而这些被埋入的树木周围是各种铝、铁、锰、硫、磷等元素化合物的胶体溶液。在漫长的地球历史中,这些木材经过地球的成岩作用,地下水的矿化作用,地球物质的化学作用和岩石的变质作用,逐渐石化为木化石。

硅化木是通常的总称,但由于渗入木中的矿物质并非只是硅酸盐类,还可能有铁、铝等元素的化合物以及其他玉、玛瑙等物质,因此就可能形成木化铁、树化玉、木化玛瑙等诸多种类。

由于木材石化的过程是漫长的,木中原有有机物质的分子与渗入的无机物质的分子的交换是等速的,缓慢的,互相的,因此,木材虽被石化,但木材原有的形态、枝节、甚至年轮仍然被保留,清晰可辨,这是木化石的神奇宝贵之处。

由于渗入木中的置换物质的多样,因此木化石的色彩绚丽多姿,如加打磨抛光,更显光洁、晶莹而温润。尤其是木化玉、木化玛瑙,已是宝石,却因形成于木中,尤为难得而宝贵。

在地壳不断运动变化中,这些木化石逐渐被拱向地面。而由于树木枝条是线状的,在地壳拱动中必然被拱折,出现许多断裂痕迹。在拱动的漫长过程中,新的物质溶液又渗入这些断隙中,因此,木化石有许多天然裂痕和不同物质石化的痕带,使木化石更为多彩。有些大的裂隙孔洞中,甚至在其中结晶成天然水晶,更加神奇,极为难得而宝贵。

硅化木的硬度一般为摩氏5至7度,木化铁、木化玉和木化玛瑙的硬度甚至可在8度以上。

我国硅化木的发现地主要为东北、新疆和浙江。由于硅化木的不可再生性，因此我国家资源部门已得受权发布禁令，严禁对硅化木滥加开采。前些年流入各地奇石市场的少量硅化木，也因产地开采受严格禁止而已十分稀少。近来一些商业机构从澳大利亚、印尼、马来西亚、印度、缅甸、西南非洲等地引进部分商品硅化木，也由于人们的追求喜爱而价格昂贵，硅化木的价值正在不断地提升。

三、自然与理性的结合之美：

天公手笔，瑰丽神奇，在这个世界上造就出无穷的物质。这其中无数的宝石、玉碧、彩岩、珠玑，它们或鲜艳夺目，或晶莹闪亮，或浑圆无瑕，或玲珑透剔，真是说不尽的瑰美怪奇，道不完的宝贵珍稀。

爱美崇美，是人类通有的心理，因此古今中外，又有说不尽的珍宝争持，道不完的痴顽拜石。因为在这些天公造作之中，蕴涵着人类生存的真理和人性人情的妙谛。

艺术以自身的形象迎符着人类爱美崇美的心理。对艺术品的持有历来是人们追求的心灵必需。艺术家则如新娘子的化妆师，以自己特有的手段，造就盖头下的无限娇美。

雕刻作为众多艺术门类的一种，以其一刀一凿的艰辛和可供长期保藏的实体更受到人们的追求热爱，而雕刻艺术家无疑更需要有执着追求的精神和顽强耐苦的品质，因为一件精美的雕刻艺术品需要有足量的心血浇注和如同十月怀胎的孕期。

美的形态多种多样，既存在于天生自然，也存在于人工雕琢。许多人偏爱于天然生成，在天然材料中去寻找自己心目中的爱恋，因此奇石、根艺一直被人们炽热地追求。但毋用置疑，天然生成固然有其出人意料的神奇，但常常存有不如人意，往往似是而非，或是有所不足，或是无需的多余，令人有遗憾之叹。艺术家的创作则完全根据自己的心臆，用自己特有的手笔刻绘，完整地呈现自己的意想，虽是精美，却往往缺少天趣。本书的雕刻品，则另具一格，创作者努力挖掘材料中的天然情趣，而在适当的位置作必要的雕饰，务使天作与人为互相配合，相得益彰，更加强化作品的思想与境意，保留和突出某些天公手笔的奇特，又巧描细绘人工理性的精妙。希望这样的创作造成的美会越来越受人们的欢迎。

四、关于标题与匠心斋点评：

本书的雕刻品是创作者追求用"自然与理性结合之美"的手法创作出来的，作者把自己对人生人性人情的理解，把自己对于真善美的追求热爱融合在作品中。

每一件作品都赋于它明确的标题，这些标题大多用精确的词语、简明的话意点明作品的主题，试图导引人们更深理解创作者蕴含在作品中的情意。

每一件作品都由匠心斋作一点评，这些点评或者是一句尖刻的言辞，或者是几句诚实的话语，或者是一付对句，又或者是一首打油诗。这些点评语或者道出作品载体的珍奇，或者点明被雕刻对象的形貌秉性，又或者说明作品内在的深刻含义，甚至把作品的情感扩展向更宽广的天地。

总之，本书中的作品，彷佛是雕刻品、标题和点评语三为一体，互不分离。如此，无非想使人们更快速更深入领会创作者的真意。

当然，限于创作者的水平，无论雕刻品本身、标题或是点评语，都难免存在许多不明、不足或不确之处。相信，热爱雕刻艺术的人们和对雕刻艺术有深刻认识的朋友，对此绝不会吝于赐教，我们热切地期望着。

五、几点说明：

1．本书全部雕刻作品均为天然材料雕成，没有任何一件为人工合成材料。

2．除个别件个别部位外，全部为完整材料雕琢而成。无任何人工染色。

3．所表示尺寸均为长 × 宽 × 高，单位厘米。

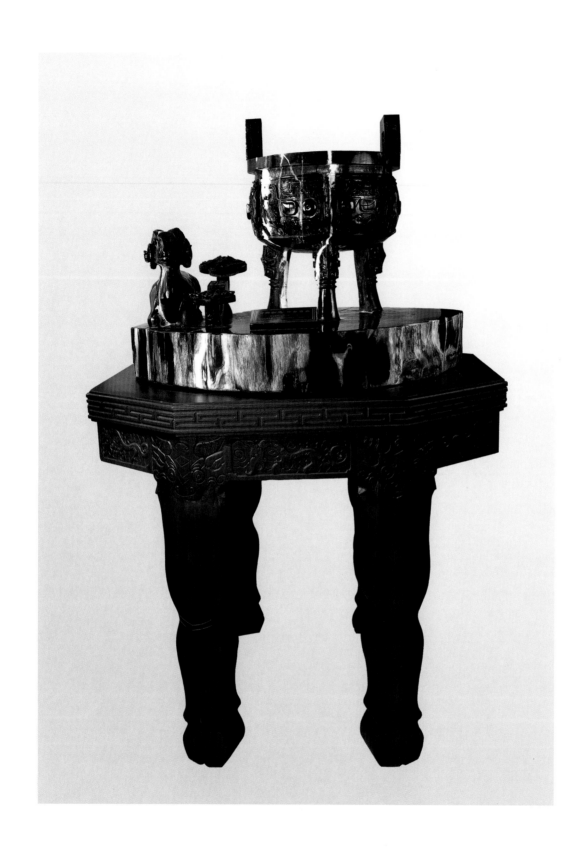

吉祥如意中华宝鼎

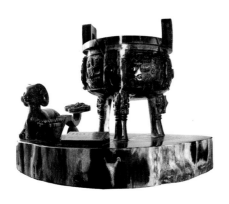

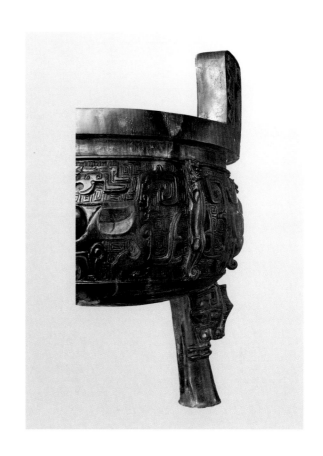

印度木化石　　　　　68X53X50 厘米
红木台案　80X65X120 厘米（含台）
构思设计：郑文箴　雕　刻：周平亭
匠心斋点评：

　　文明永远璀璨，尊严久已象征，

　　吉祥佑我民众，如意布满前程。

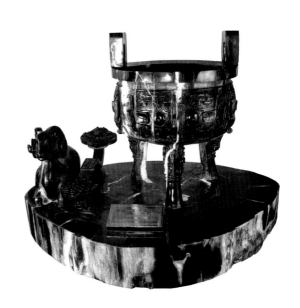

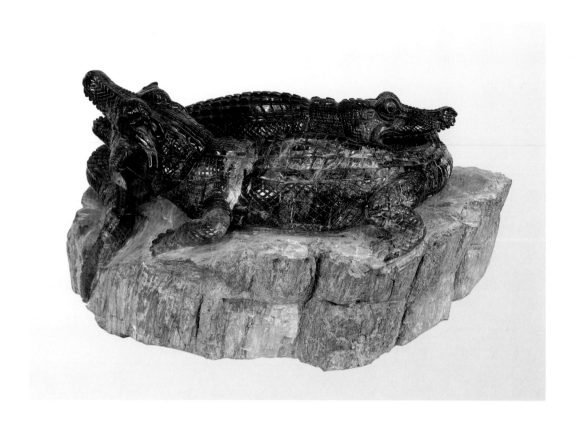

战争就这样发生

东北木化石　　48X32X25 厘米

构思设计：郑文箴　　雕　刻：周平亭

匠心斋点评：

武力掠夺他人所有，这是战争的根源。

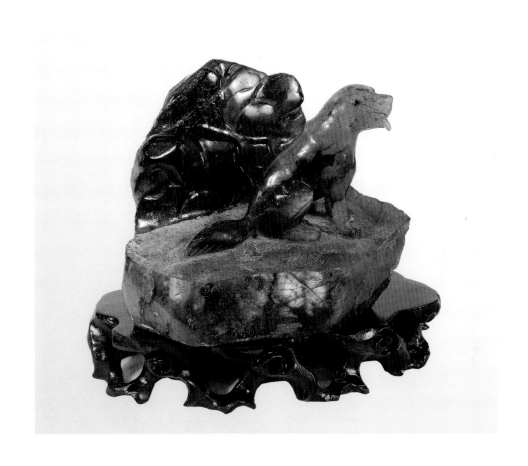

闪亮小狗

莹光玉石： 12X11X9 厘米
构思设计：郑文箴 雕刻：周平亭
匠心斋点评：小狗貌乖乖，宠物得人爱。

莹光玉雕成，时时幻光彩。

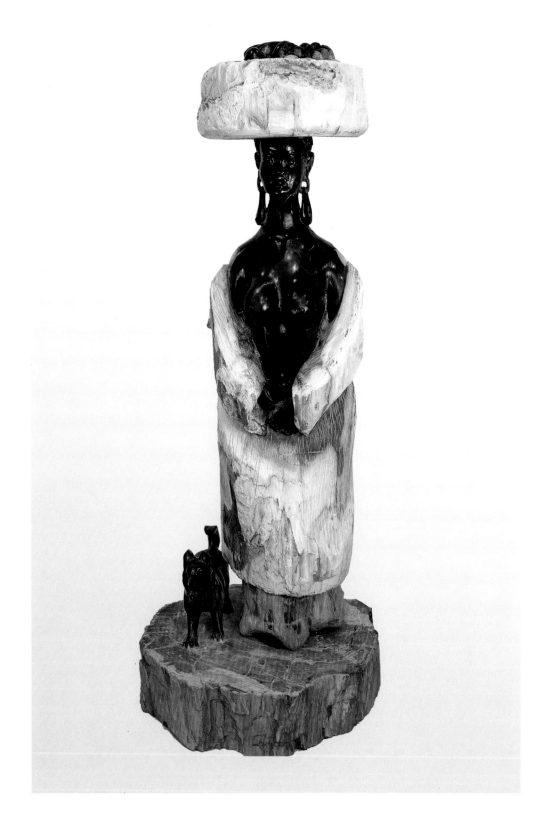

从果园归家的非洲妇女

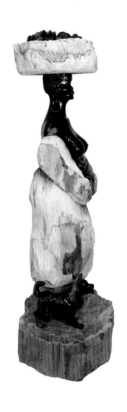

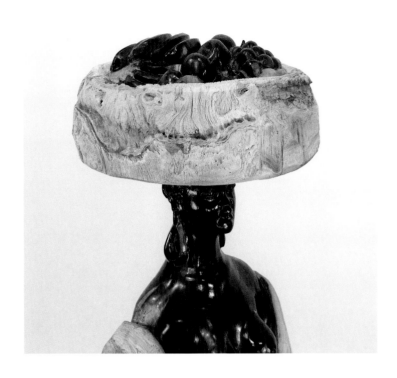

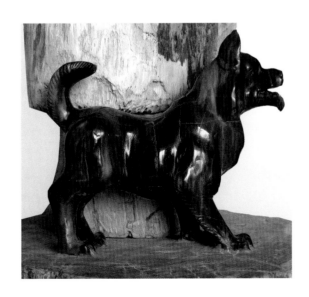

印尼木化石　　27X23X72 厘米

构思设计：　　郑文箴

雕刻：郭国华　周平亭

匠心斋点评：

追求和平安定的生活是每一个国家、民族和人民的意愿，先进和文明的人们不应强加干预。

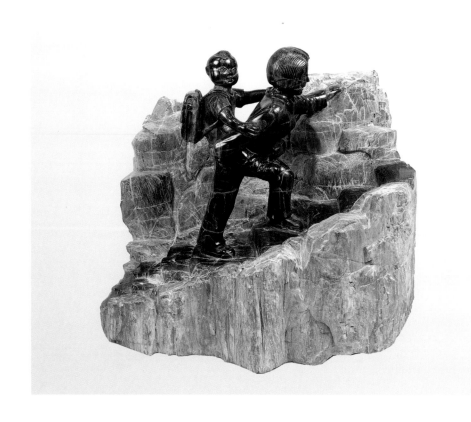

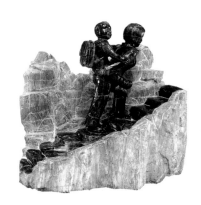

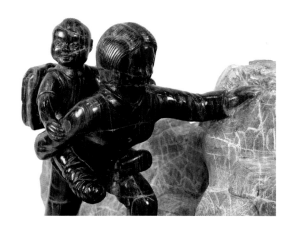

山村小学女教师

东北木化石　　　　27X20X24 厘米
构思设计：郑文箴　雕刻：周平亭
匠心斋点评：
对山区孩子火热的爱心和深切
的关怀迸发出无穷奉献的毅力。

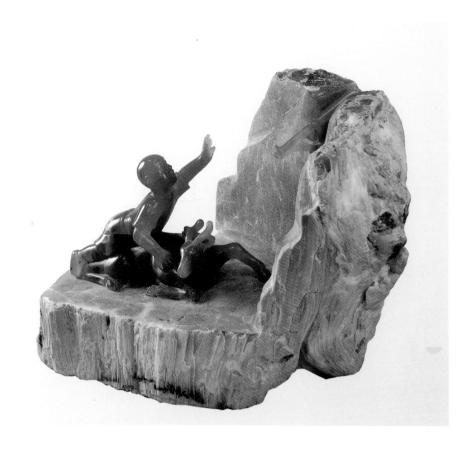

"不！！！"——保卫者的呐喊

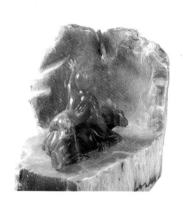

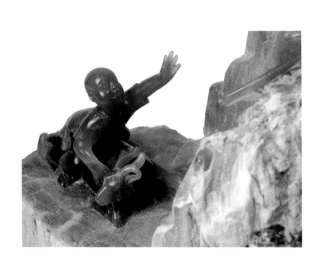

东北玛瑙状木化石　30X20X21 厘米
构思设计：郑文箴　　雕刻：周平亭
匠心斋点评：
对弱势群体的欺凌，必须坚决制止，保卫者虽然弱小，也应挺身而出，真正有力量的在于正义。

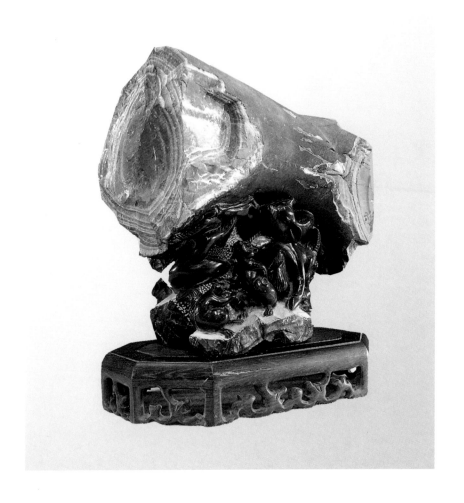

"我们的家呢？" ——森林被滥伐之后

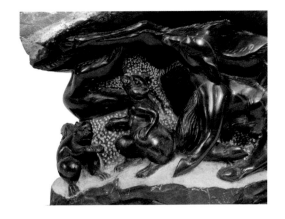

木形奇石　　　　19X15X20 厘米

构思设计：郑文箴　　雕　刻：周平亭

匠心斋点评：

为了私利，肆意掠夺，不要以为伤

及的只是邻居，实在是在自毁家园！

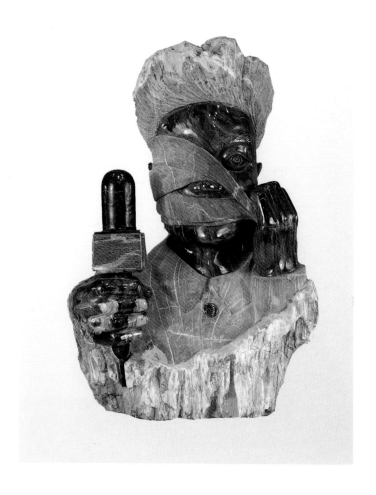

人民知情权的抗争

东北木化石　　　　　　27X16X38 厘米

构思设计：郑文箴　　雕　刻：周平亭

匠心斋点评：

　　对人民的责任和对正义的良
　　知是任何势力都不可封杀的！

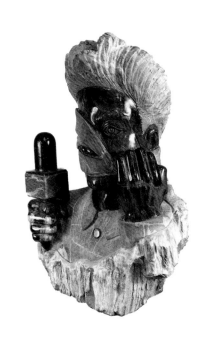

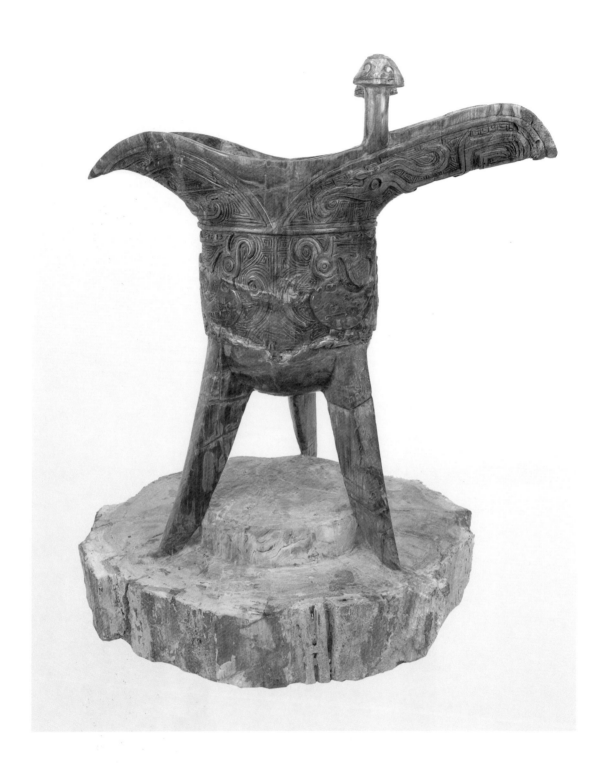

玉爵

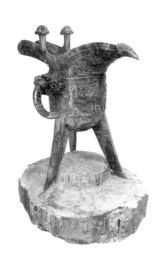

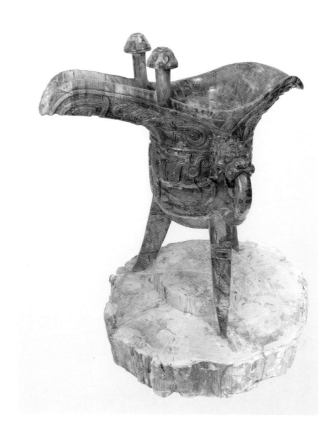

东北木化石　　　　　33X26X41 厘米

构思设计：郑文箴　雕　刻：周平亭

匠心斋点评：

　　　百年历受侮，巨龙今已崛，

　　　辉煌耀九州，祝福频举爵。

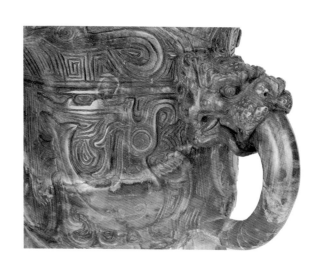

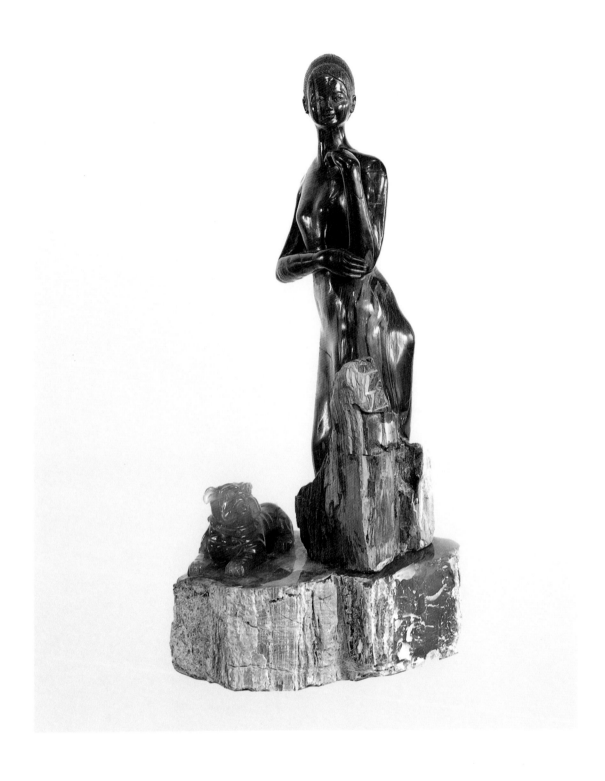

玉立

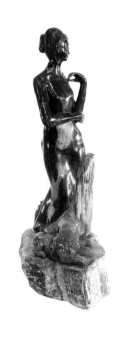

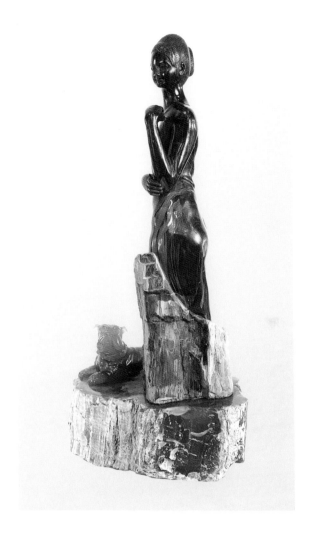

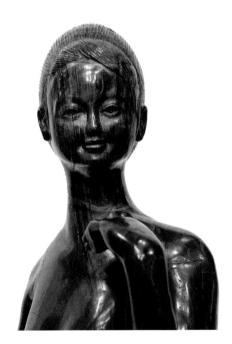

东北木化石　　　　24x17x47 厘米
构思设计：郑文箴　　雕　刻：周平亭

匠心斋点评：

虽柔弱却矜持，因期望而伫立。

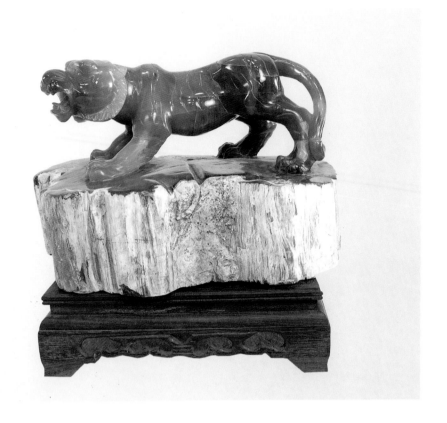

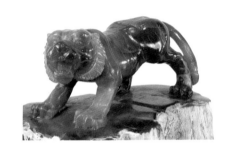

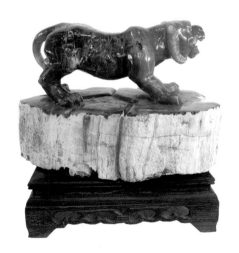

玉虎

内蒙玛瑙状木化石　27X19X18 厘米

构思设计：郑文箴　雕　刻：周平亭

匠心斋点评：

单调呆板的木头，幻化成斑斓绚丽的玉石。尽管是威武凶猛的大虫，任誰都愿意和它相伴相依。

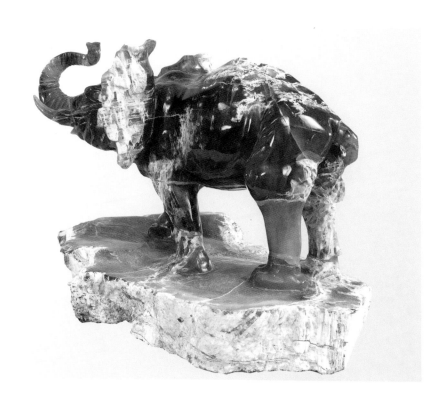

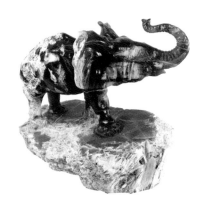

玉象

内蒙玛瑙状木化石　　　33X25X27 厘米
构思设计：郑文箴　　雕　刻：周平亭

匠心斋点评：

大象身壮体庞高，细长鼻子却灵妙，
虽是木化玉雕成，依然雄伟气势豪。

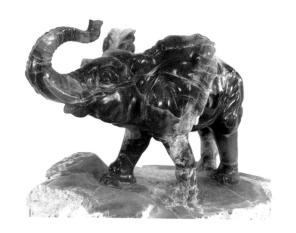

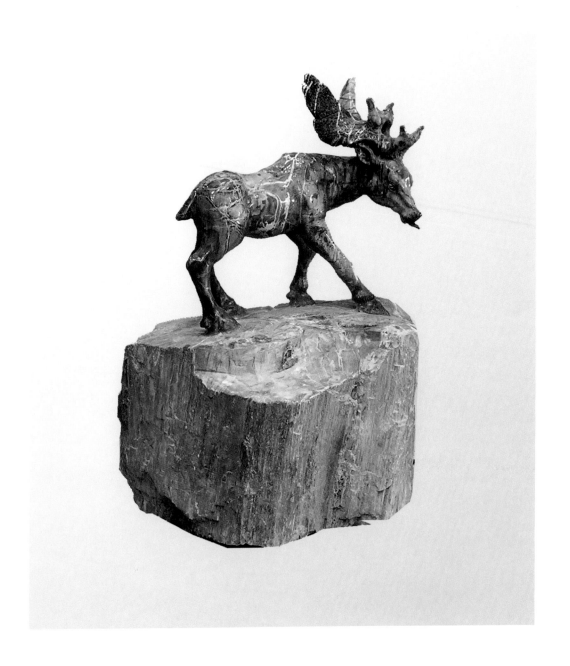

鹿

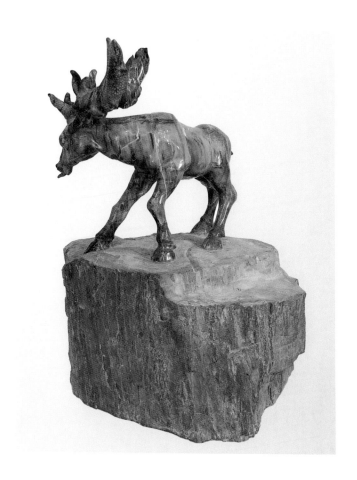

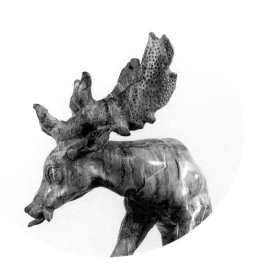

东北木化石 　　　　25X23X35 厘米

构思设计：郑文箴 　　　　雕 刻：周平亭

匠心斋点评：

　　修长的身裁玉立，冠盖的犄角优美，

　　绚丽的披身外衣，木化的宝石珍奇。

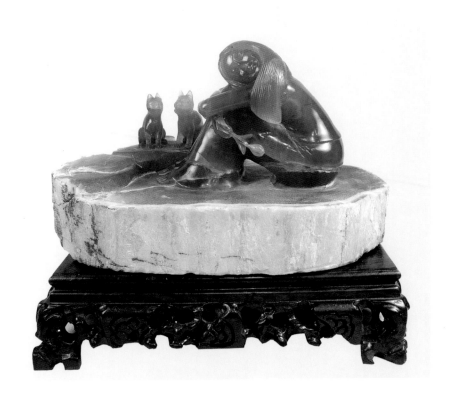

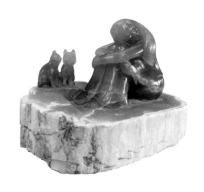

少女的绮想

东北玛瑙状木化石　25X15X16 厘米
构思设计：郑文箴　雕　刻：周平亭
匠心斋点评：

　　少女的绮想，像繁花一样
　　美好，又像瑰宝一样珍奇。

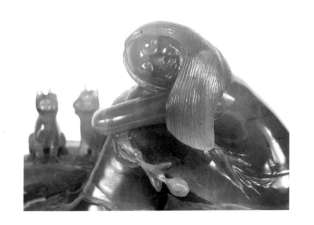

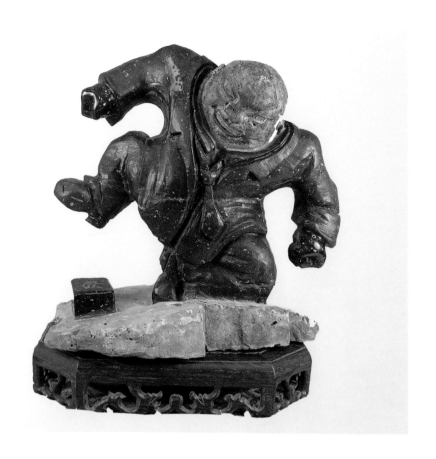

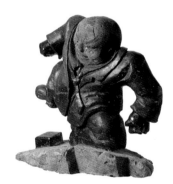

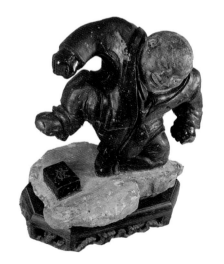

倾家荡产只因它！

蛋石　　　　　20X15X21 厘米

构思设计：郑文箴　雕　刻：周平亭

匠心斋点评：

　　赌徒的结局往往如此，但能
　　翻然悔悟，永远犹未为晚！

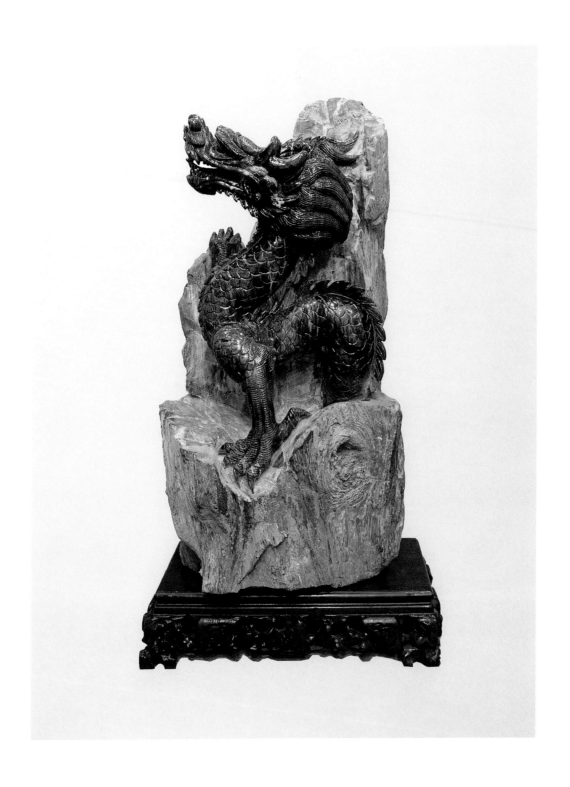

中华龙

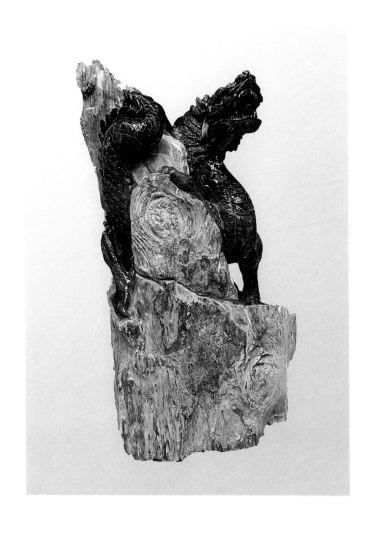

东北木化石　20X22X42 厘米

构思设计：郑文簇

雕　　刻：周平亭

匠心斋点评：

昂头身悠游，盘旋数千秋，

巨龙今已崛，直欲上霄九。

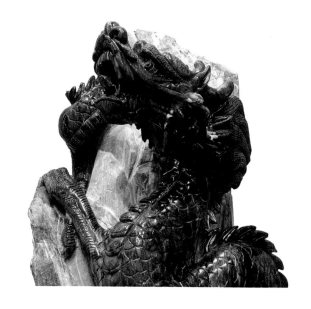

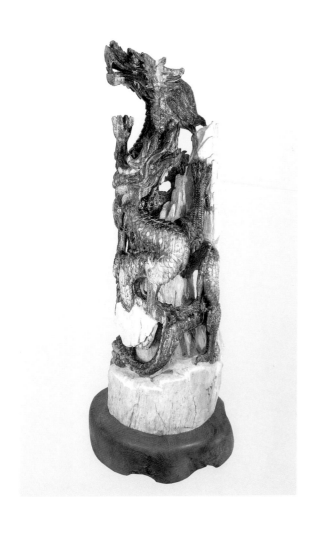

双龙竞飞

印尼木化石　22X19X78 厘米（含座）

构思设计：郑文箴　　雕刻：周平亭

匠心斋点评：

双龙盘曲山间绕，鳞角鲜明声吟嗷，

非为生死相搏杀，直上青云竞攀高。

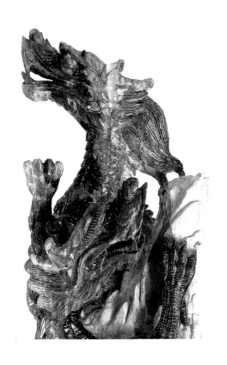

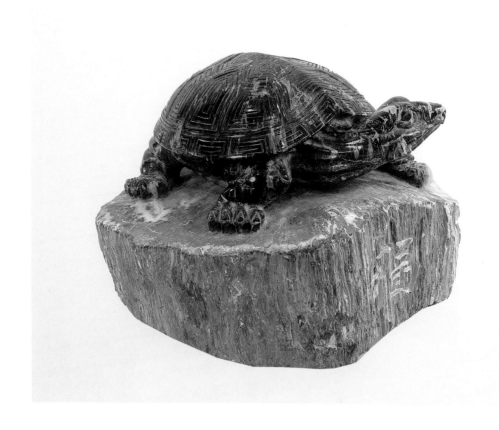

七彩神龟

东北木化石 21X20X16 厘米

构思设计：郑文箴 雕 刻：周平亭

匠心斋点评：

赤橙黄绿青兰紫，天公造物出珍稀，

神龟转颈总相顾，频为诸君求福祉。

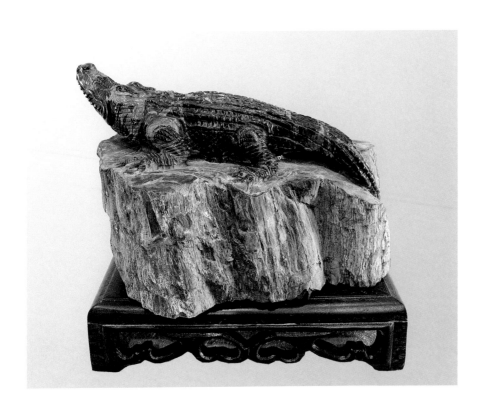

金鳄

东北木化石　　　　16X12X9 厘米

构思设计：郑文箴　　雕刻：周平亭

匠心斋点评：

行动迟缓似懒慵，龇牙裂咀露真凶，

黑色铠甲绣金绫，直疑扬子有新种。

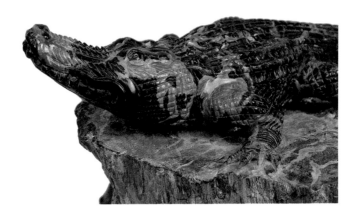

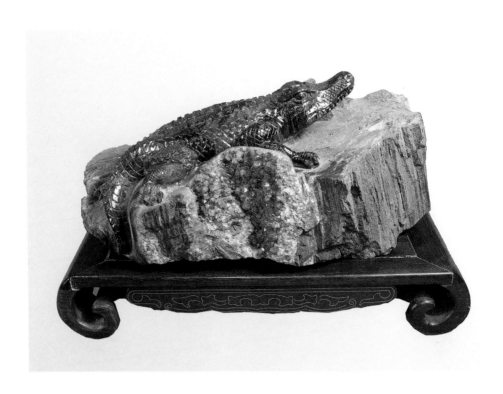

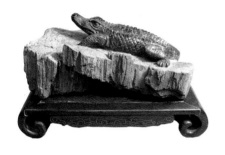

红鳄

东北木化石　　　27X15X13 厘米

构思设计：郑文箴　　雕　刻：周平亭

匠心斋点评：

隐影瞪眼水中伏，岸上爬行貌踟蹰，

忽遇猎物身前过，一击撕咬猛似虎。

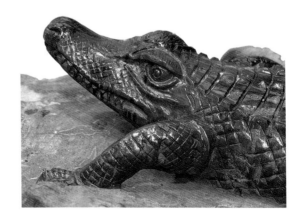

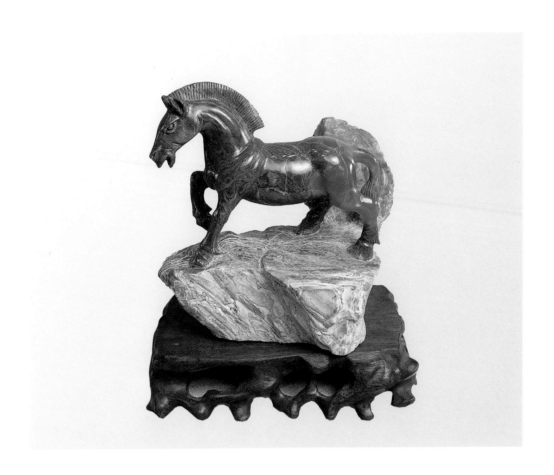

花斑马

东北木化石　　　15X15X10 厘米

构思设计：郑文箴　　雕　刻：周平亭

匠心斋点评：

身披彩衣纹斑烂，挺鬣玉腿身骄健，

不须负重受驱策，自由驰骋广原间。

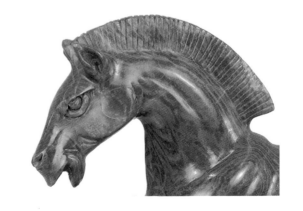

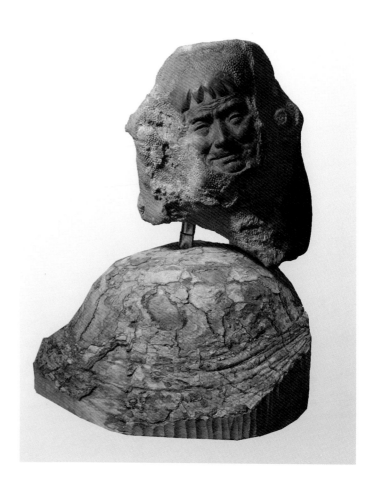

沧桑

珊瑚化石　　　48X35X57 厘米（含座）

构思设计雕刻：李惠青

匠心斋点评：

天地沧桑几迁变，人生命运尽簸颠，

一世愁苦欢乐事，记刻纵横沟壑间。

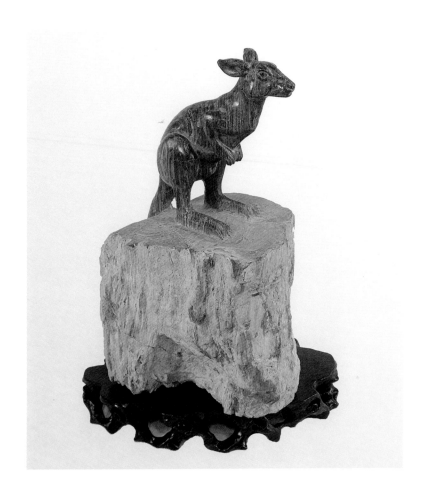

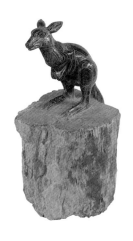

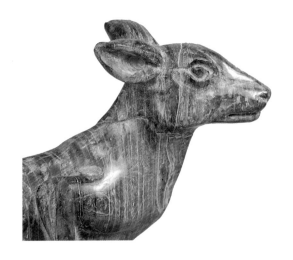

袋鼠

东北木化石　　　　　13X12X21 厘米

构思设计：郑文箴　雕 刻：周平亭

匠心斋点评：

　　此君虽无言，天性爱后代，

　　但觉有险情，招儿藏入袋。

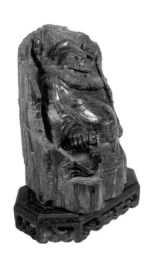

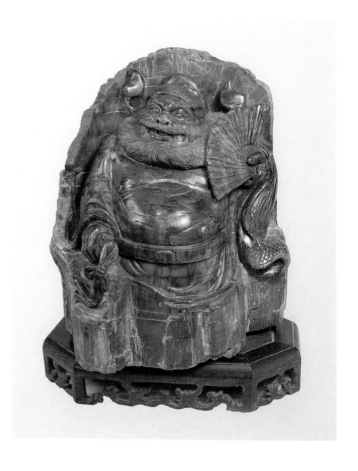

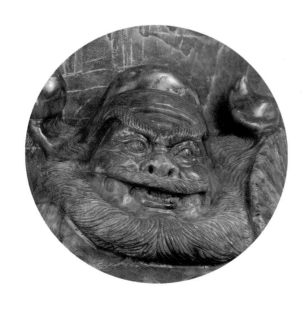

钟馗

东北木化石　　　19X13X21 厘米

构思设计：郑文箴　　雕　刻：周平亭

匠心斋点评：

　　保民众以吉安，令贪婪者胆寒。

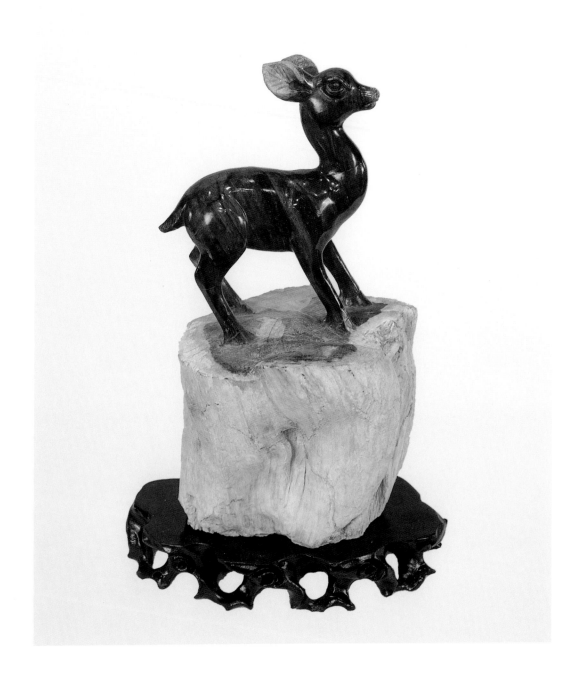

小小白唇鹿

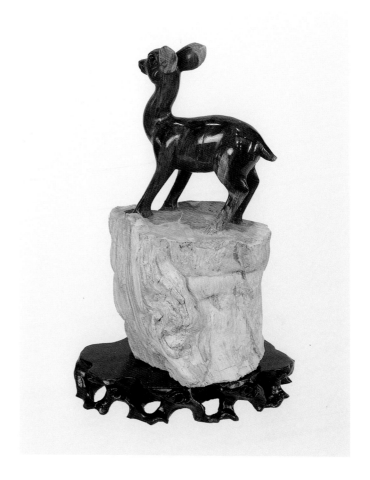

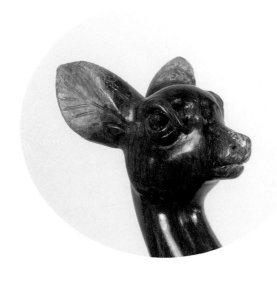

东北木化石　　　　11X9X20 厘米
构思设计：郑文箴　　雕　刻：周平亭
匠心斋点评：

　　囡囡样的清纯，婴儿般的天真，
　　如果居然不爱，唯有问你的心！

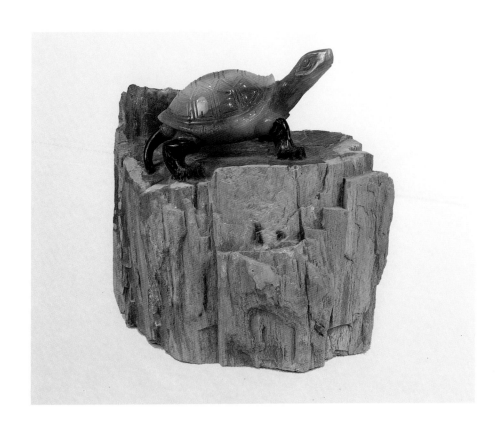

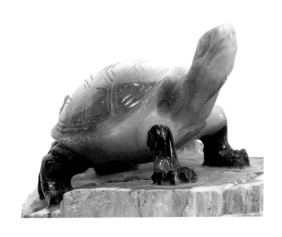

金龟

东北木化玉　　　　　　12X10X14 厘米

构思设计：郑文箴　　　　　雕　刻：周平亭

匠心斋点评：木中孕玉髓，燦然焕金光，

　　　　　　珍稀宝贵处，或宜比田黄。

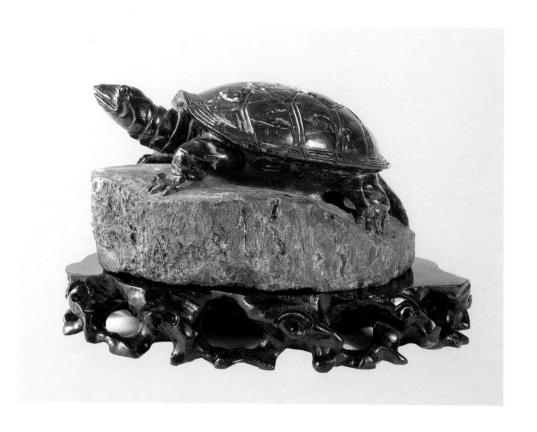

铁龟

东北木化铁　　　16X11X8 厘米

构思设计：郑文箴　　雕 刻：周平亭

匠心斋点评：

　　　　长寿万千秩，坚韧逾寒铁，
　　　　品相尤可贵，背上嵌玉玦。

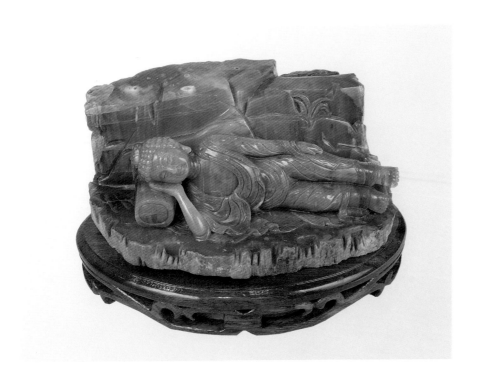

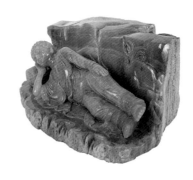

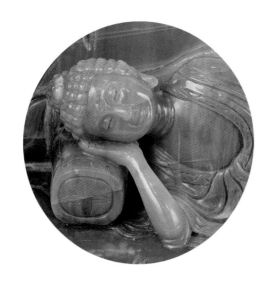

卧佛

东北木化玛瑙　　　　　　23X14X9 厘米

构思设计：郑文箴　　雕　刻：陈弈群

匠心斋点评：

佛祖法力本无边，为拯苍生不得闲，

今日静卧稍歇息？善恶报应默运间！

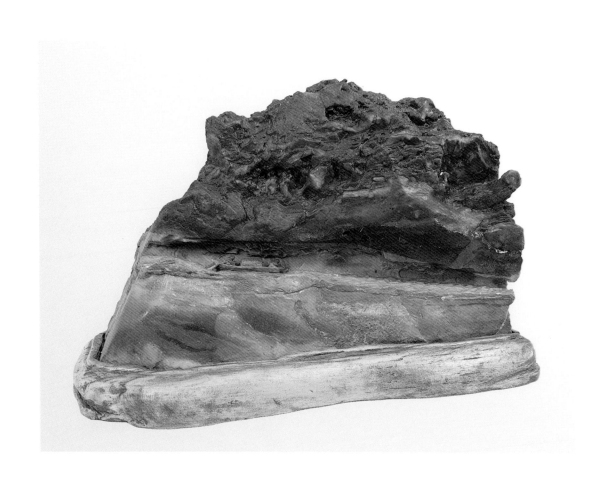

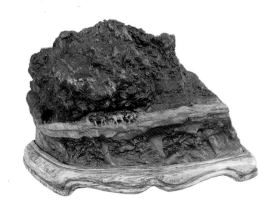

轻舟已过万重山

奇石　　　　　26X10X16 厘米（含座）

构思设计：郑文箴　　雕　刻：周平亭

匠心斋点评：

蜀道路难，重驮日夜攀千岑，

川江水险，轻舟瞬息过万山。

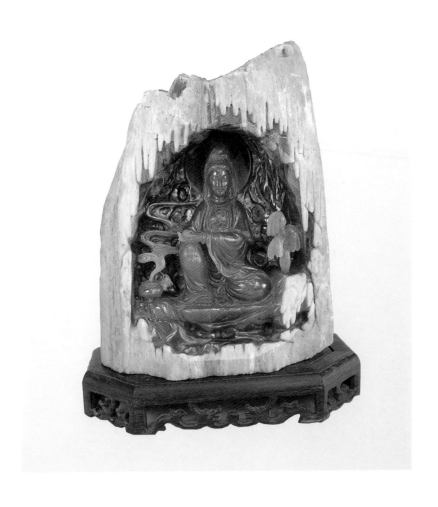

南无救苦救难

东北木化玉　　　　18X23X20 厘米

构思设计：郑文箴　　雕　刻：李惠青

匠心斋点评：

观音菩萨莲坛坐，法相端庄态默默，

善信但有愁苦事，声声南无阿弥陀。

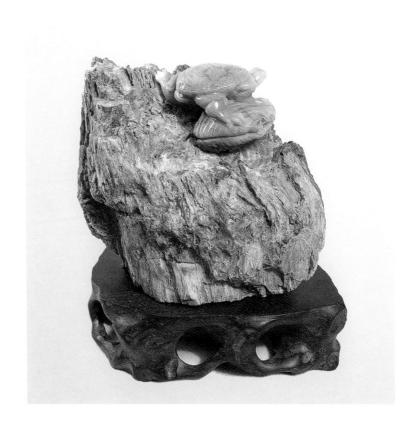

金龟踩蚌

蒙古木化玉　　　11X6X13 厘米（含座）
构思设计：郑文箴　　　雕刻：吴文波

匠心斋点评：

天公挥洒笔纵横，木中蕴玉色橙橙
妙手镌得一金龟，足踩仙蛤勇攀登。

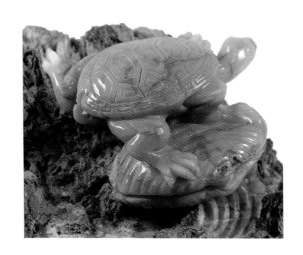

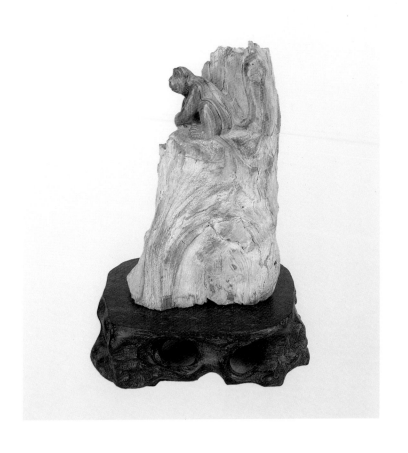

猴子观海

东北木化石　　　7X6X14 厘米（含座）

构思设计：郑文箴　　　雕　刻：周平亭

匠心斋点评：

临海屹峙一山高，崖下波涛声咆哮，

放眼极目景浮沉，何处仙境有仙桃？

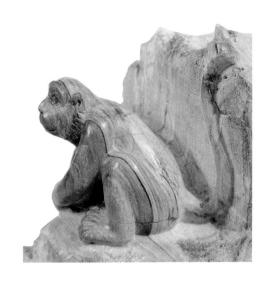

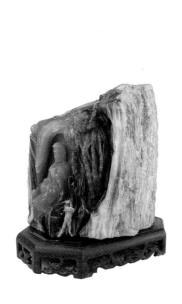

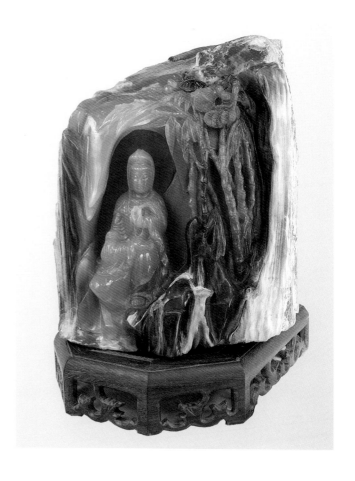

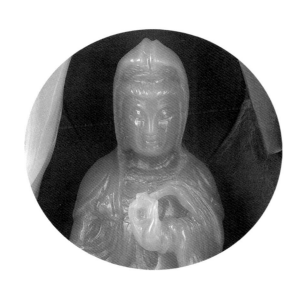

白玉观音

东北木化玉　　　13X18X19 厘米

构思设计：郑文箴　　雕　刻：陈弈群

匠心斋点评：

洁白纯净玉观音，安然静坐紫竹林，

惩恶扬善泾渭明，慈悲为怀菩萨心。

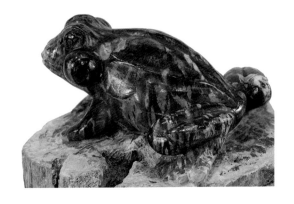

彩蛙

东北木化石　　　9X7X12 厘米（含座）
构思设计：郑文箴　　　雕　刻：周平亭
匠心斋点评：

斑斓服饰美彩蛙，瞪眼鼓腮呱呱呱，
一蹦一跳一得意，坐井观天枉自诨。

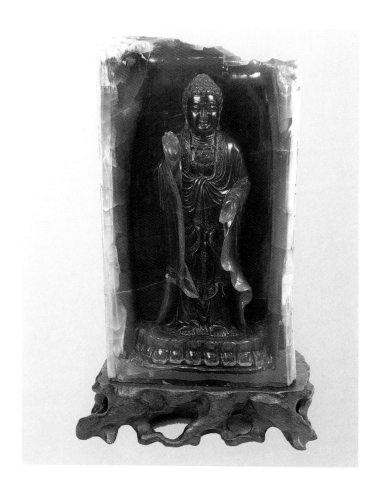

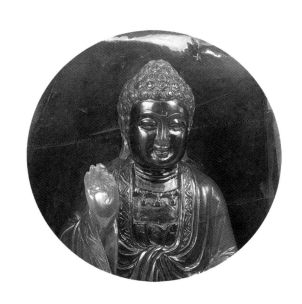

南无释迦牟尼

东北木化玉　　　　13X9X22 厘米
构思设计：郑文篪　　雕　刻：陈弈群
匠心斋点评：

释迦牟尼本王子，为救苍生勤修持，
身内身外皆抛舍，万千真经传后世。

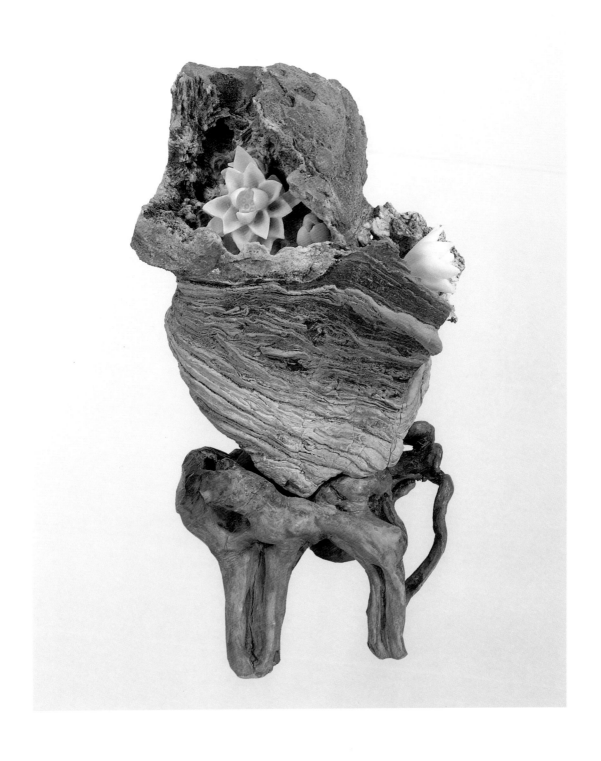

高处的圣洁 ——献给廉洁奉公的高位领导者

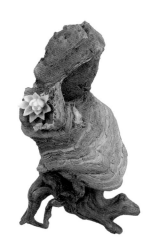

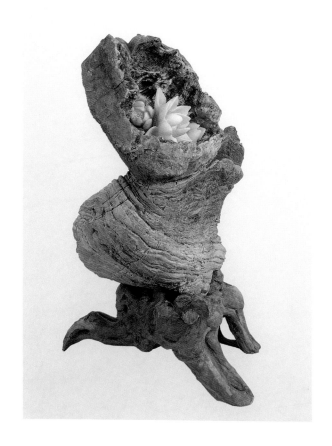

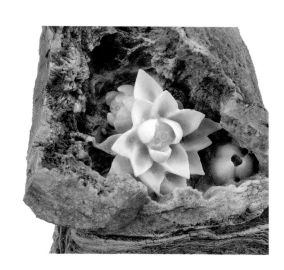

灵壁石　　　　　15X12X27 厘米（含座）
构思设计：郑文箴　　　雕　刻：周平亭
匠心斋点评：
在高位，奉廉洁，心为公，权为民，
这是人民心目中的圣者。

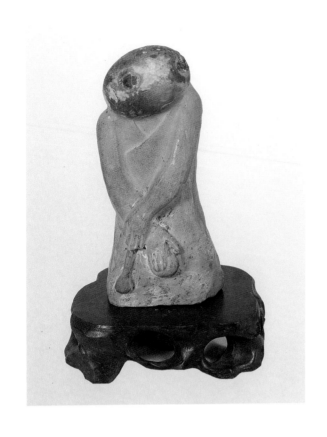

思俗

蛋石　　7X5X15 厘米（含座）
构思：郑文箴　　雕刻：李惠青
匠心斋点评：
俗世生活可能有烦恼；但，
俗世生活多精彩！

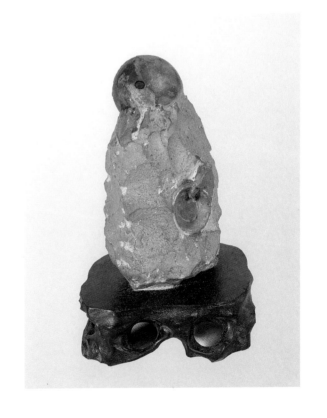

"爸爸妈妈离婚了"

——新的三毛这样产生

蛋石　7X6X15 厘米（含座）
构思雕刻：郑文箴
匠心斋点评：
为了求自身的快乐欢欣，抛却掉幼小
的骨肉亲人，孩子那饥渴凄凉的身影，
竟不能刺痛你冷漠残酷的心灵？

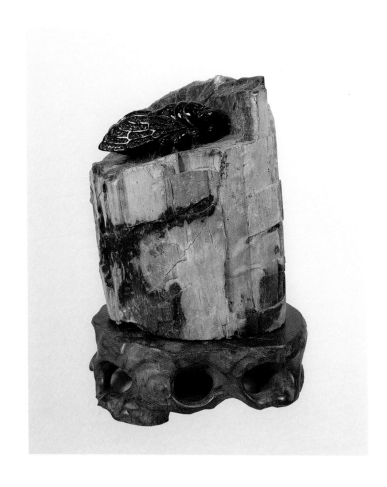

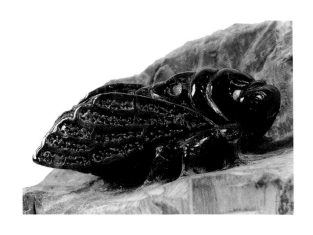

鸣蝉

东北木化石　　　　9X7X15 厘米（含座）
构思设计：郑文箴　　　雕刻：周平亭
匠心斋点评：
夏日炎炎暑难消，午间欲眠蝉声噪，
我自满腹烦心事，它却声声唤知了。

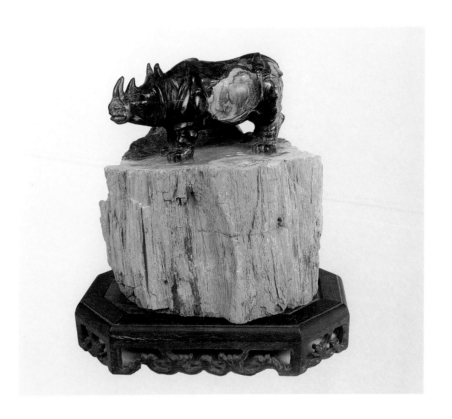

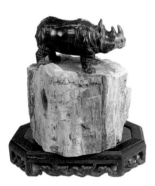

犀牛

东北木化石　15X12X21 厘米（含座）
构思设计：郑文箴　　雕　刻：周平亭
匠心斋点评：
身披厚甲体臃肿，头角锐利相貌凶，
有谁惹它蛮性起，冲前一顶俩窟窿。

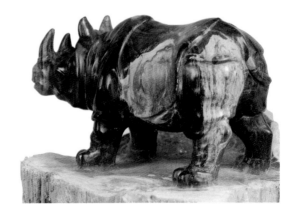

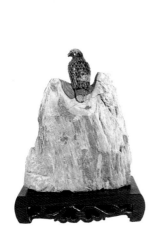

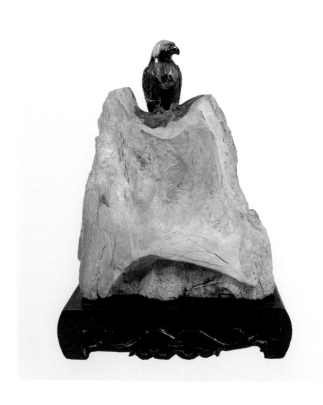

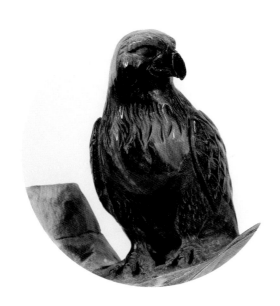

白头海雕

东北木化石　　　14X6X20 厘米（含座）
构思设计：郑文箴　　雕　刻：周平亭
匠心斋点评：

白头海雕山间立，炯炯双目搜寻急，
蛇鼠但有蠢蠢动，搏击犹如风雷疾。

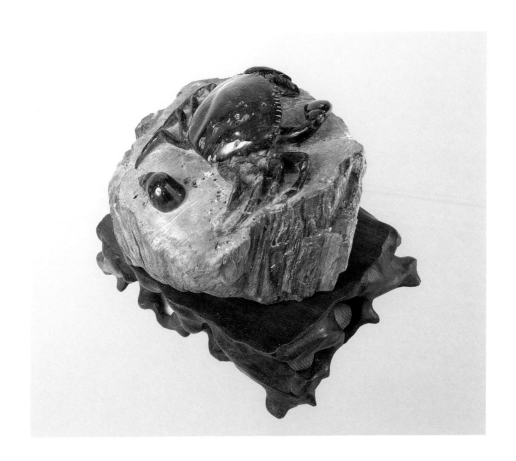

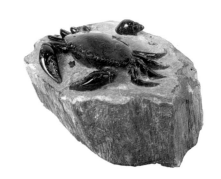

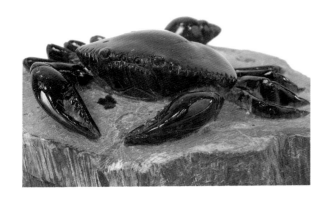

螃蟹

东北木化石　13X10X7 厘米
构思设计：郑文箴　　雕　刻：周平亭
匠心斋点评：
无肠公子最无情，一生霸道总横行，
可惜修炼却浅薄，未及汤沸已红晕。

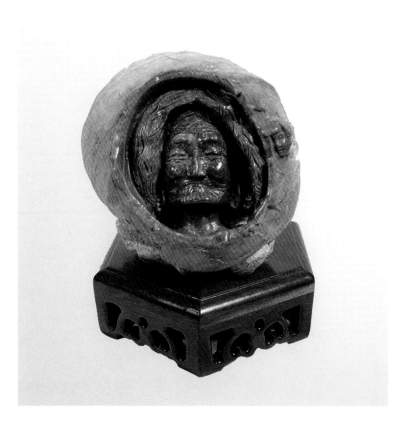

阿妈与孙女儿

树瘤化石　　　　9X9X12 厘米（含座）
构思设计：郑文箴　　雕　刻：陈奕群
匠心斋点评：
树生树瘤本不易，树瘤化石稀中奇。
阿妈眯眼笑嘻嘻，孙女送来好消息。

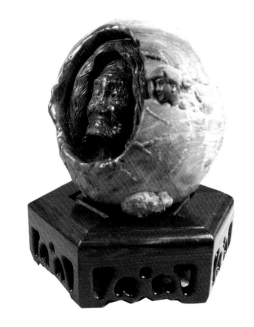

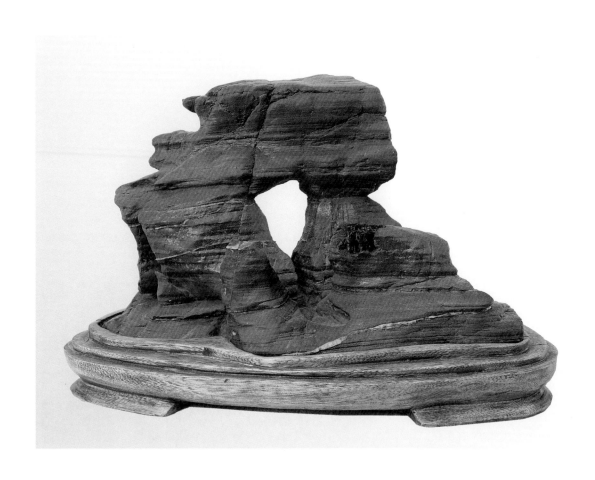

寻幽探胜"古楼兰"

奇石　25X15X15 厘米（含座）
构思设计：郑文箴　　雕　刻：周平亭
匠心斋点评：

漠海深山迹斑斑，远古文明隐灿烂，
拔涉攀登不辞苦，寻幽探胜古楼兰。

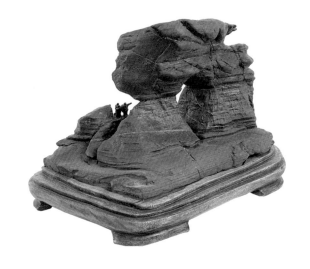

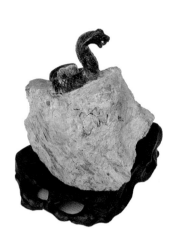

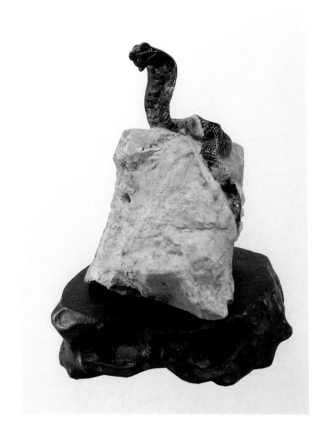

眼镜王蛇

东北木化石 　 10x8x10 厘米
构思设计：郑文箴 　 　 雕 刻：周平亭
匠心斋点评：
头戴眼镜敢称王，龇牙吐信太疯狂，
武功高强有嫌隙，七寸受制把命丧。

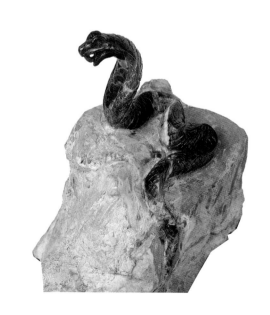

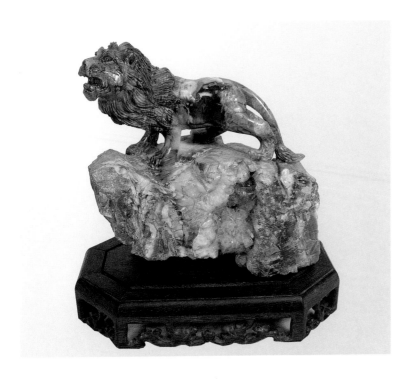

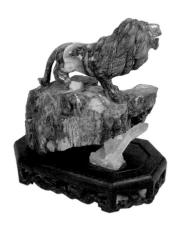

雄狮

内蒙古木化石　16X10X20 厘米（含座）

构思设计：郑文箴　雕刻：周平亭

匠心斋点评：

　　身藏玉玛瑙，头颈美鬃毛，

　　登高服万兽，壮哉一声吼！

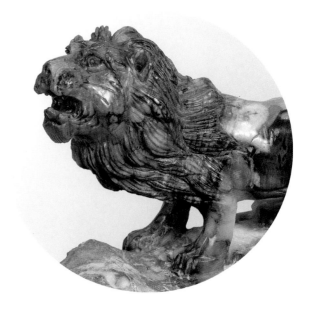

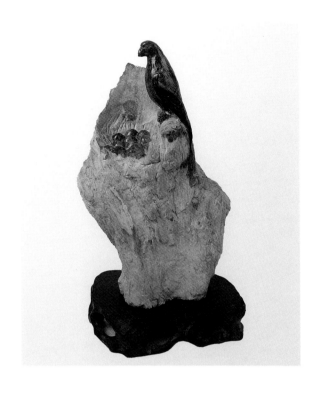

守护未来

东北木化石　12X6X21 厘米（含座）

构思设计：郑文箴　　雕　刻：周平亭

匠心斋点评：

未来是理想，未来是希望，未来是
光辉，未来是延续。守护者从来不
惧辛劳，并且最具耐心。

责任

东北木化石　　11x7x18 厘米（含座）

构思设计：郑文箴　　雕　刻：周平亭

匠心斋点评：

对自身行为责无旁贷，对后代成长无限
关爱。人，难道可以丧失动物的天性？

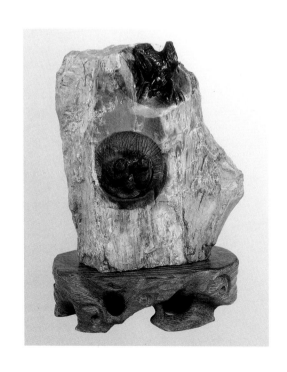

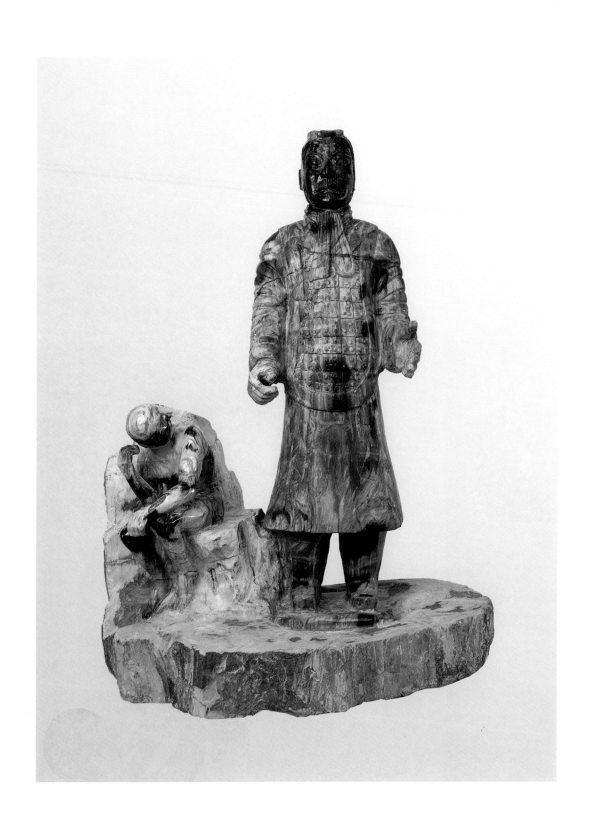

思想者的发现

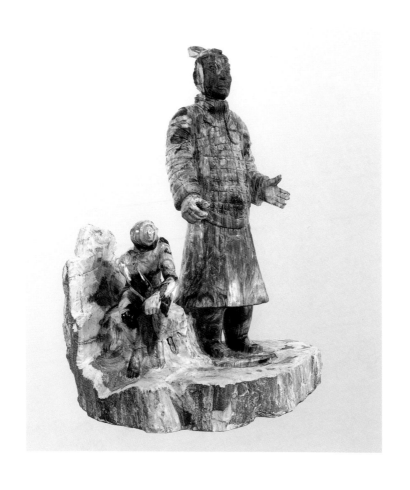

东北木化石　30X19X39 厘米
构思设计：郑文箴　　雕　刻：周平亭　郭国华
匠心斋点评：
　　　　真正思想的人，面对源远流长、博大
　　　精深的中华文化，是不会加以藐视的。

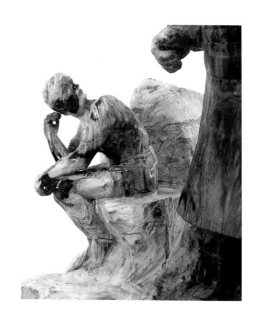

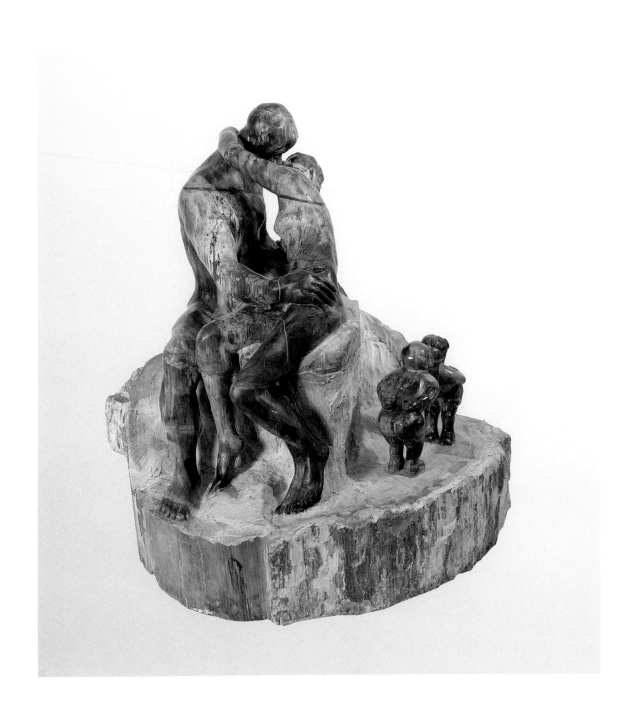

有样学样

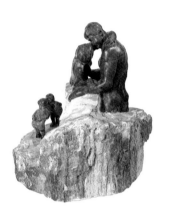

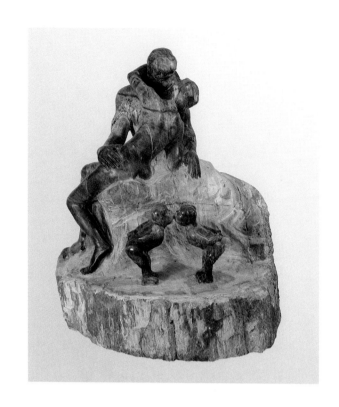

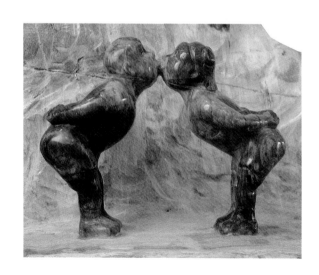

东北木化石　　　　32X25X30 厘米

构思设计：郑文箴

雕　　刻：周平亭　　　郭国华

匠心斋点评：

处在迅速成长的孩子，急切需
要吸纳，须加真善美的喂养，
父母和教育者不可不用心机。

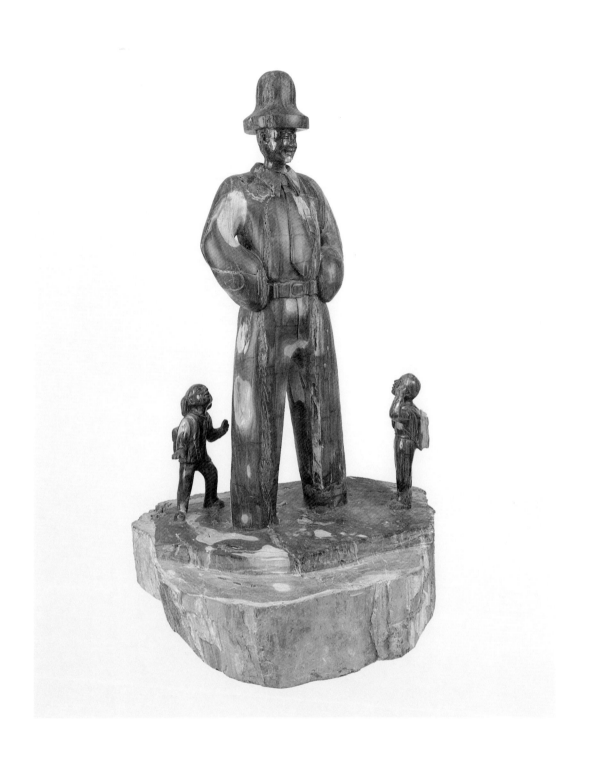

某些高大须从背后瞧瞧

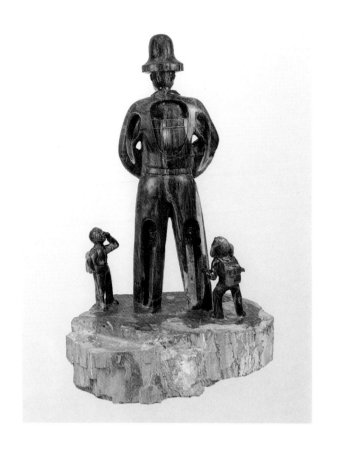

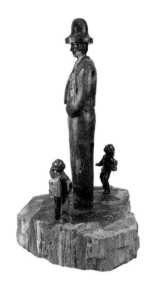

东北木化石 　　28X24X41 厘米

构思设计：郑文箴　　雕 刻：周平亭

匠心斋点评：

有些事物异常高大，正因为异常，须加以思考，最好从背后瞧瞧，小学生能够做到，大人却往往受骗。

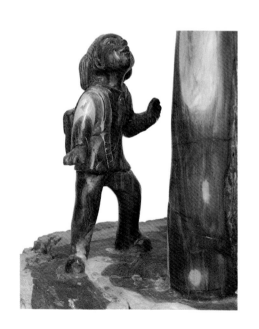

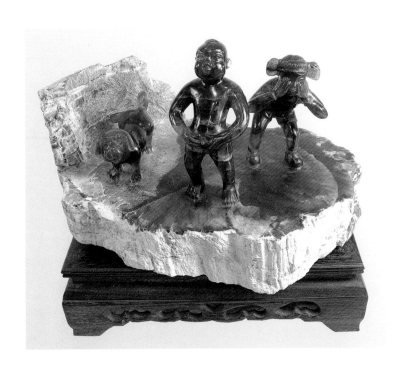

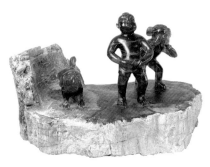

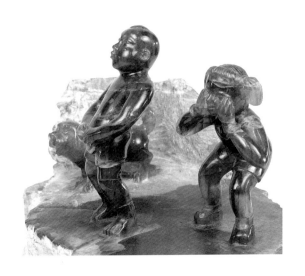

尔无忌我亦无忌

内蒙木化玛瑙　　　　24X15X11 厘米
构思设计：郑文箴　　雕　刻：周平亭
匠心斋点评：
少小即具英雄味，我是男孩我怕誰，
他日长成金刚体，铲恶除霸急风雷。

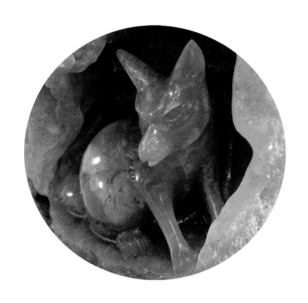

葡萄与狐狸

沙漠葡萄玛瑙　13X11X25 厘米（含座）

构思设计：郑文箴　　　雕刻：周平亭

匠心斋点评：

沙漠玛瑙悬高壁，晶莹剔透甜欲滴，

狐狸纵跃摘不着，却道葡萄是酸的。

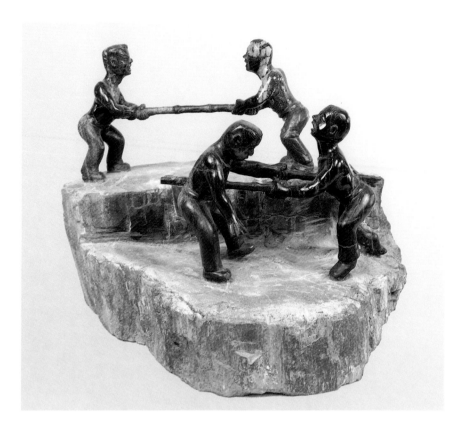

对抗的通常结局

东北木化石　　　　　29X24X21 厘米
构思设计：郑文箴　雕　刻：周平亭
匠心斋点评：
这个世界，需要协商和谐，一味
崇尚对抗，往往两败俱伤。

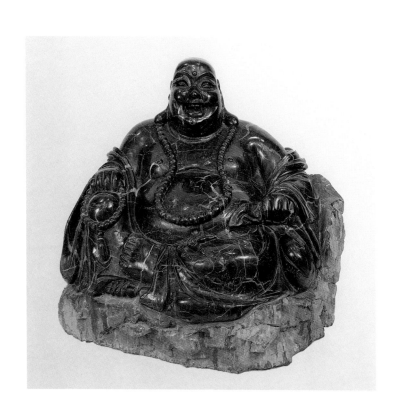

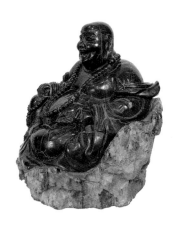

金刚弥勒

东北木化石　　　38X33X35 厘米

构思设计：郑文箴　　雕　刻：周平亭

匠心斋点评：

静悠悠金刚弥勒，笑嘻嘻一脸快乐，
心宽宽大肚能容，诚谆谆谨行善德。

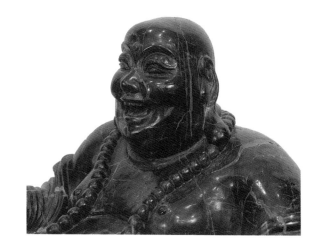

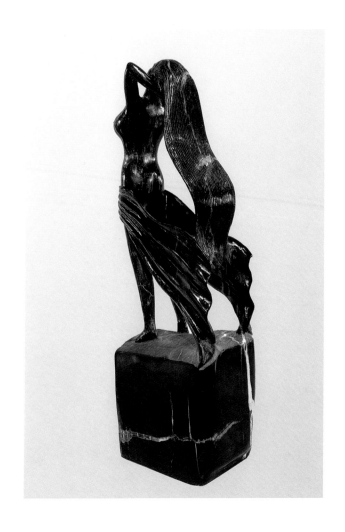

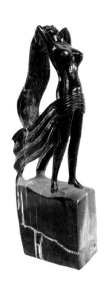

飘柔少女

印度木化石　　14X8X39 厘米

构思设计：郑文箴　　雕　刻：周平亭

匠心斋点评：飘者，少女的心思，

　　　　　　柔者，少女的温情。

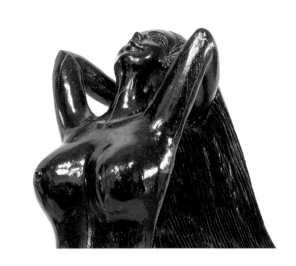

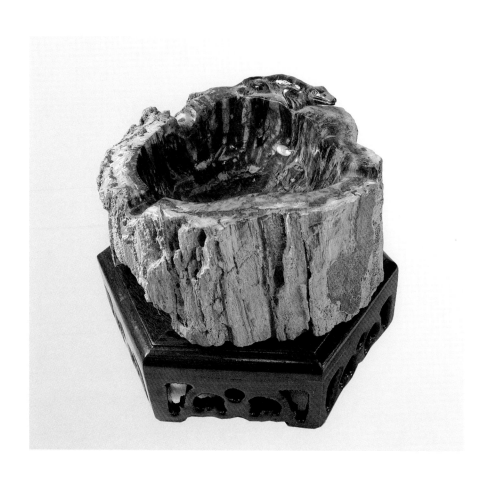

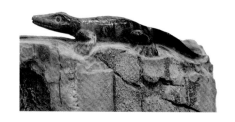

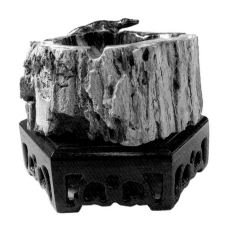

蜥蜴烟盅

东北木化石　　　　11X10X9 厘米（含座）

构思设计：郑文箴　　　雕　刻：周平亭

匠心斋点评：

小小木化石烟盅，保有树皮得亦难。

蜥蜴悄悄爬缸边，此君莫非亦烟馋？

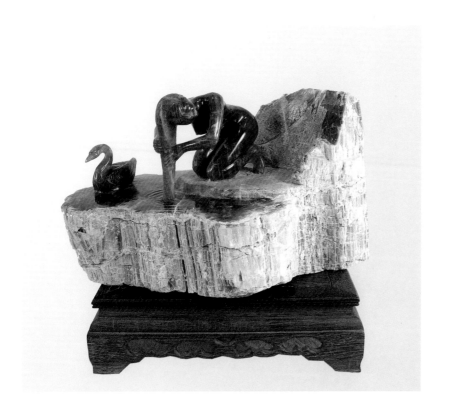

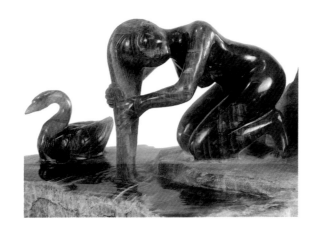

濯发

东北木化玛瑙　　　　28X17X16 厘米

构思设计：郑文箴　　雕　刻：周平亭

匠心斋点评：

　　　　湖水清清，可以濯我心，

　　　　湖面宽阔，可以濯我发。

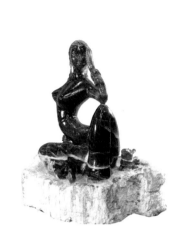

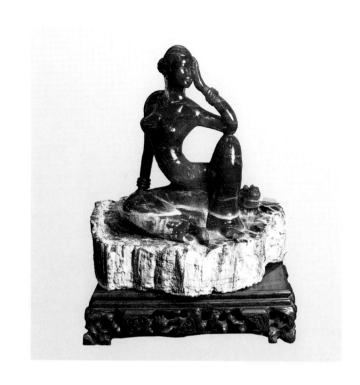

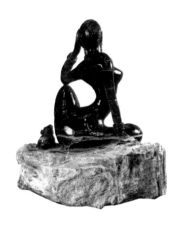

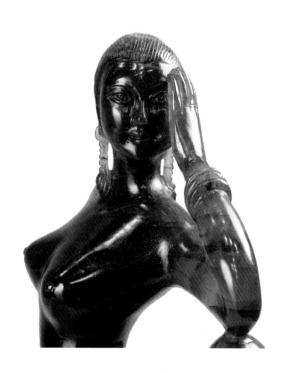

寂寞嫦娥

内蒙木化玛瑙　　　28X19X29 厘米
构思设计：郑文箴　　雕　刻：周平亭
匠心斋点评：
广寒高处有宁静，夜半清辉总寂寞。

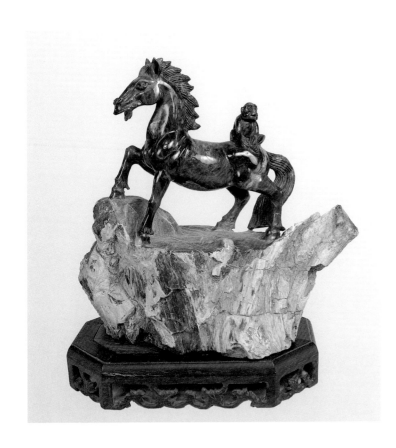

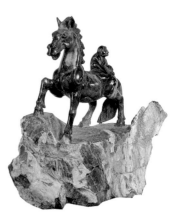

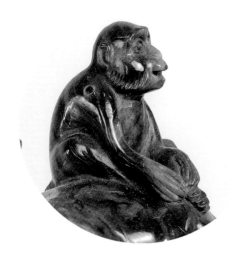

马上得意

东北木化石　　　21X12X22 厘米

构思设计：郑文箴　　雕　刻：周平亭

匠心斋点评：

　　　　骏骑声的的，我自美滋滋，

　　　　悠游上征程，马上真得意。

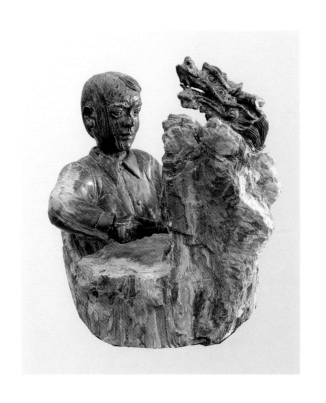

成功秘诀

东北木化石　　17X20X24 厘米
匠心斋点评：

满头晶莹汗，匠心苦雕龙。
辛劳日日夜，价值在镌永。

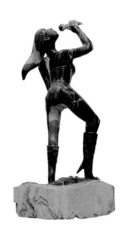

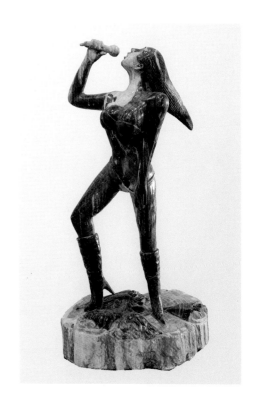

另类成功秘诀

东北木化石　　15X11X28 厘米
匠心斋点评：

　嘶声尽一嚎，满场彩声爆，
　却如燃烟火，转眼声色渺。

构思设计：郑文箴　　雕　刻：周平亭

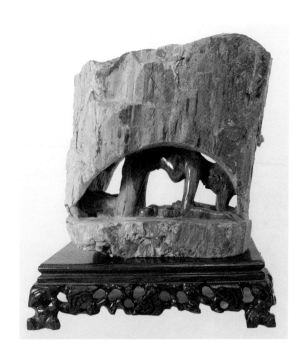

母亲

东北木化石　25X14X24 厘米（含座）

构思设计：郑文箴　　雕　刻：周平亭

匠心斋点评：

竭尽身心为孩子营造成长的空间，
这是母亲。

流浪的老婆婆

--- 儿子娶了新媳妇

奇石　　18X12X20 厘米（含座）

构思雕刻：郑文箴

匠心斋点评：

拼一世茹苦含辛，将儿子拉扯成人，
新媳妇刚刚进门，婆婆却无处栖身。

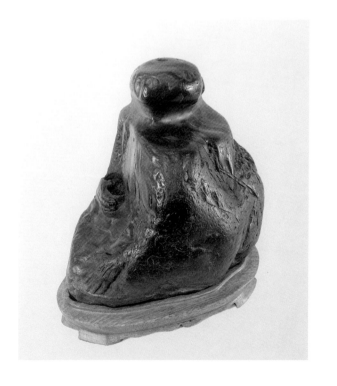

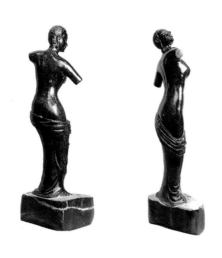

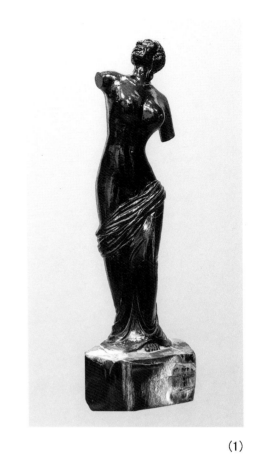

(1)

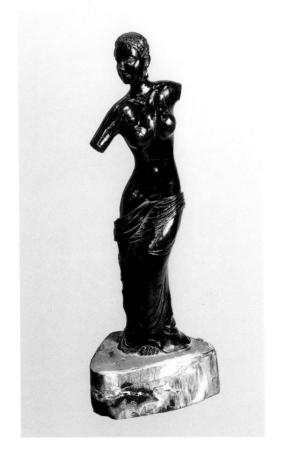

(2)

黑色维娜斯

印度木化石　　　　14X10X38 厘米

构思设计：郑文箴　　雕刻：周平亭

匠心斋点评：

　　黑色的美，有时更具真善。

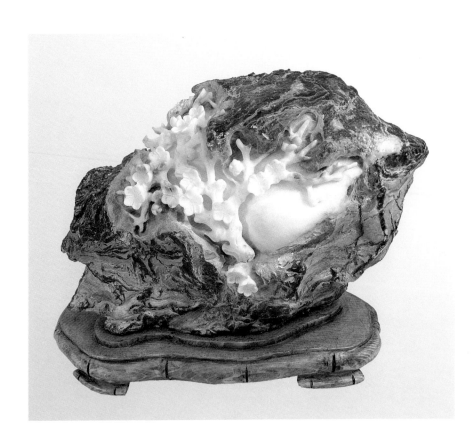

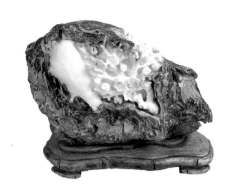

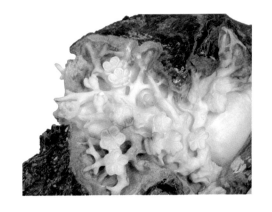

梅雪争春

灵璧石　　　　　　　23X9X19 厘米（连座）

构思设计：郑文箴　　　　　　雕　刻：吴青龙

匠心斋点评：

在这个有着六十亿人口，二百多个国家和
二千多个民族的世界上，人们永远要记住：
"梅须逊雪三分白，雪却输梅一段香。"

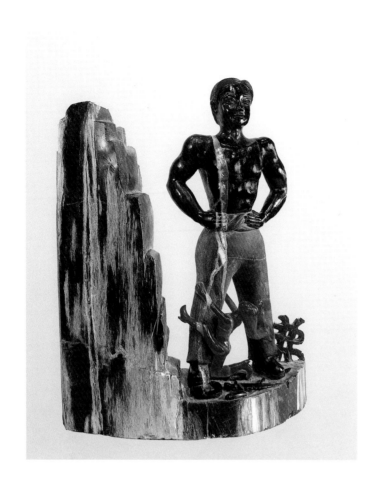

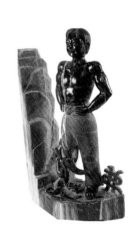

功夫

印度木化石　　　　29X12X38 厘米
构思设计：郑文箴　　　雕　刻：周平亭
匠心斋点评：
一个真正的人，是不会被任何进攻击
倒的，能够不被进攻击倒，必定有深
厚的功夫，这种功夫，叫做刚正。

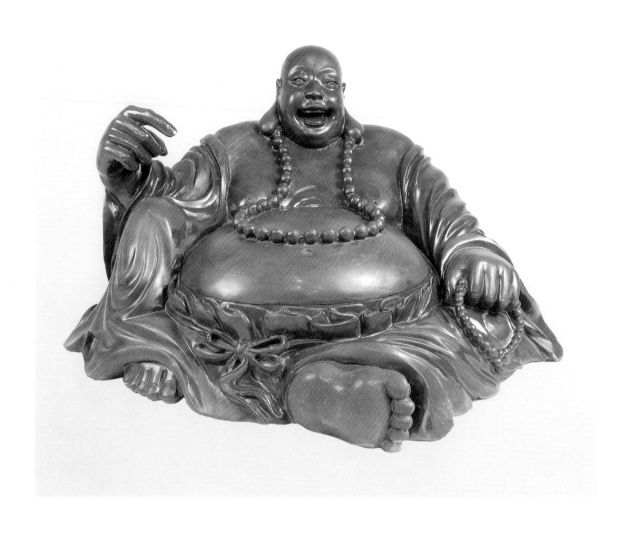

肚中有墨砚

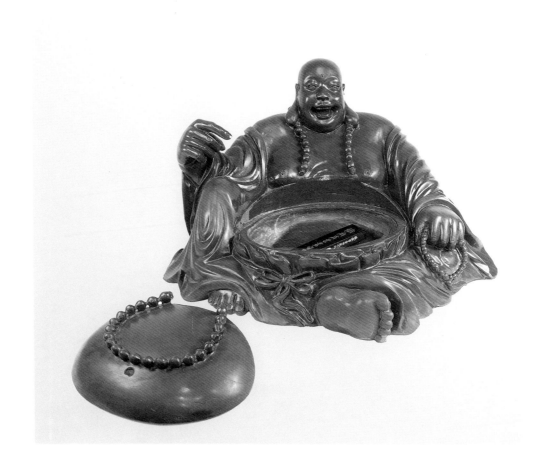

肇庆端石　　　　　39X28X22 厘米
构思设计：郑文箴　雕刻：周平亭
匠心斋点评：

　　脸上常笑颜，大腹总便便，

　　此处啥机关，肚中有墨焉。

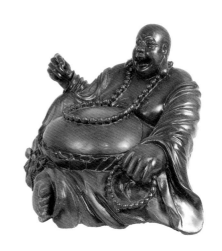

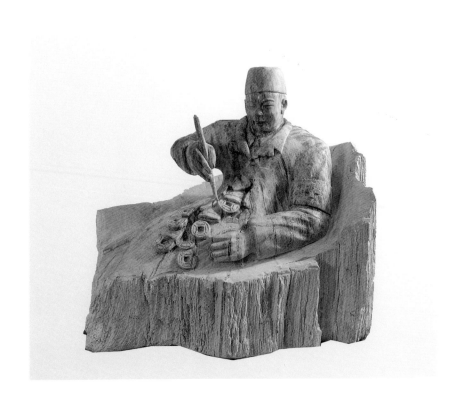

救死扶伤，
先向自身痛疽开刀！

印尼木化石　　　24X16X22 厘米

构思设计：郑文箴　　雕　刻：周平亭

匠心斋点评：

　　医药的廉正，关乎亿万人们的
性命身家，可谓至关重要。

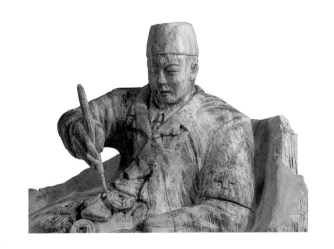

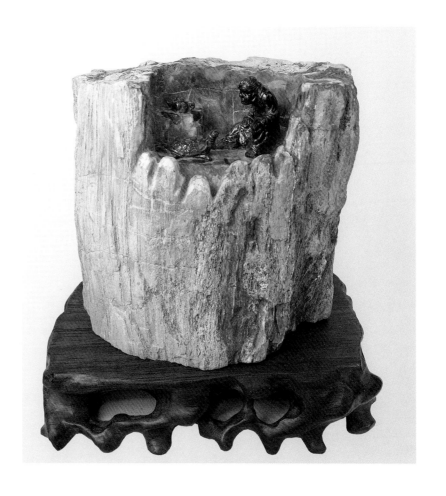

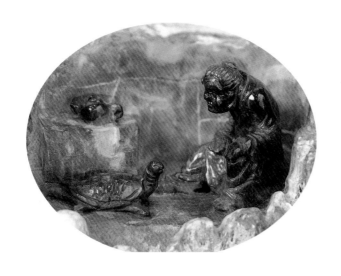

相看两不厌

东北木化石　　12X8X11 厘米

构 思 雕 刻：　　　陈弈群

匠心斋点评：

神龟耄耋汉，竟日共欣欢，

相看两不厌，岂獨敬亭山。

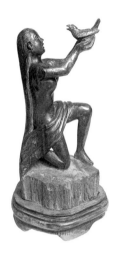

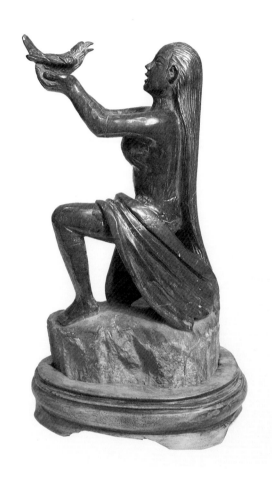

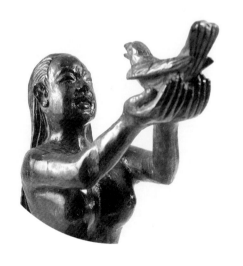

对话

内蒙木化石　　　　9X6X18 厘米（含座）

构思设计：郑文箴　　　雕　刻：周平亭

匠心斋点评：

动物和人一样有灵性，他们的需求，
他们的情感，他们的忧患和他们的
欢乐是能够相通的。

风雪夜巡

房山石　　　　8X7X22 厘米（连座）

构思设计：郑文箴　雕刻：郑文箴　周平亭

匠心斋点评：

　　晚霞余热抗风寒，夜半纠纠巡坊间，
　　不辞辛劳睁警眼，只为乡邻保平安。

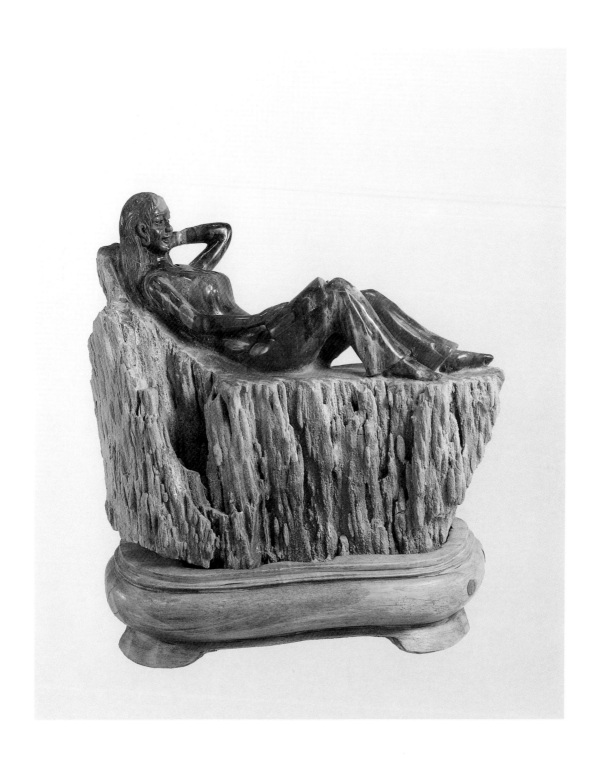

书中的故事

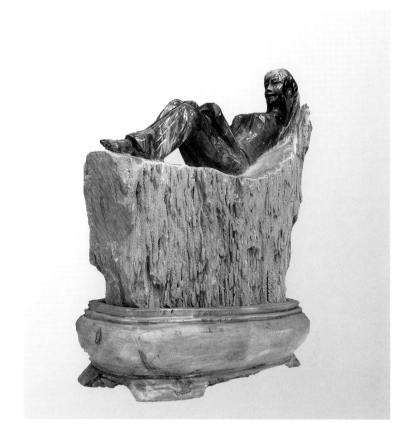

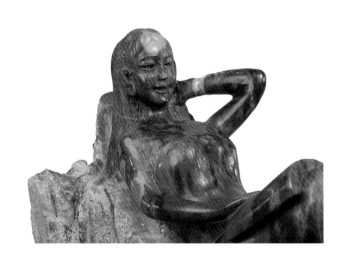

内蒙木化石　　27X12X28 厘米（含座）

构思设计：郑文箴　　雕　刻：周平亭

匠心斋点评：

　　　　书中有智慧，书中有财宝，

　　　　书中有美景，书中有欢乐。

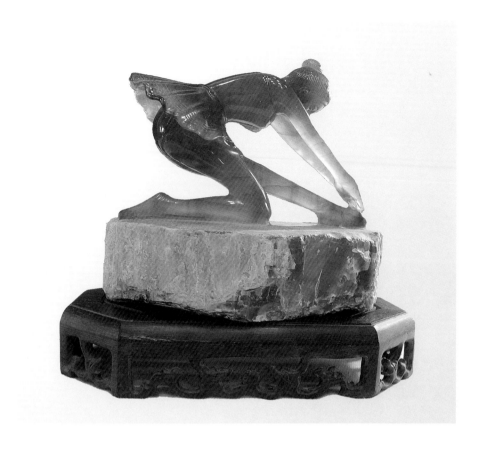

练

东北木化玛瑙　　　　　　16X11X13 厘米

构思设计：郑文箴　　　雕　刻：周平亭

匠心斋点评：

台上优雅一蹦旋，台下习练千盅汗，

为艺历经诸般苦，赢得观者齐欢叹。

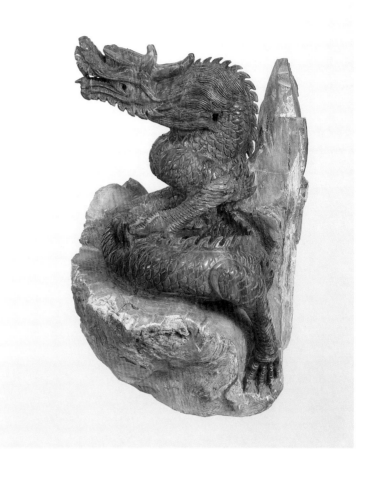

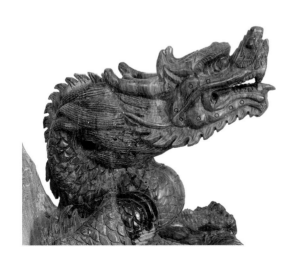

见龙在田 --- 七一纪念

东北木化石　　　29X29X39 厘米
构思设计：郑文箴　　雕　刻：周平亭
匠心斋点评：
中华潜龙历悲苦，见龙在田德施普，
飞龙在天冲天起，为国为民展鸿图。

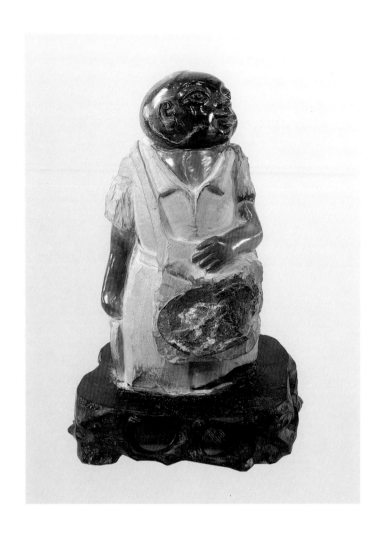

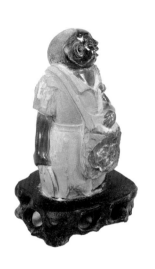

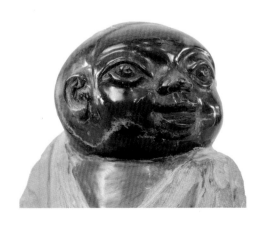

未来国手在放学路上

蛋石　　　　　8X6X17 厘米（连座）

构思设计：郑文箴　　雕　刻：郑文箴　周平亭

匠心斋点评：　**课间勤学习，课余爱乒乓，**

　　　　　　　放学纠纠行，寻伴决一战。

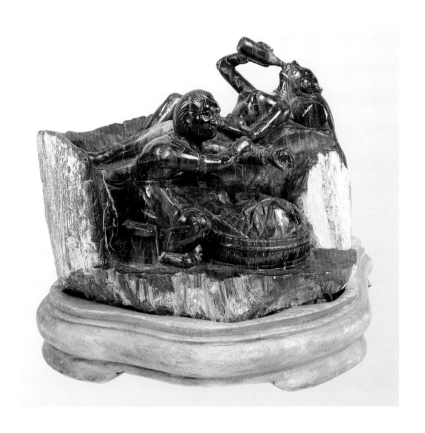

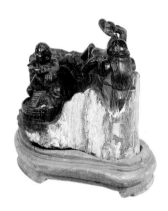

新的围裙和袖套

——母亲节女儿送的礼物

内蒙木化石　22X13X18 厘米（连座）

构思设计：郑文箴　雕　刻：周平亭

匠心斋点评：

　　时尚女儿的孝心亵渎了时尚。

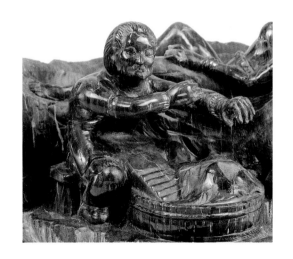

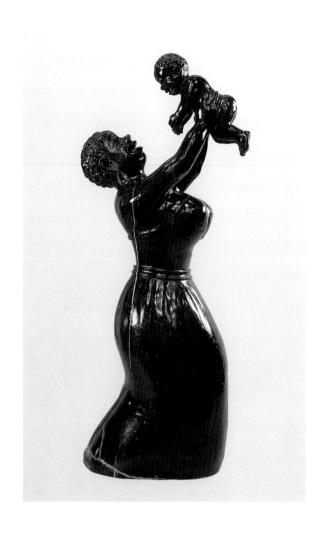

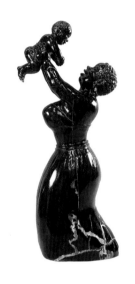

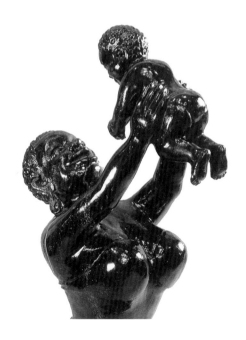

宝贝

印度木化石　　　14X9X33 厘米
构思设计：郑文箴　　雕　刻：周平亭
匠心斋点评：
孩子永远是母亲心中最珍贵的宝贝。

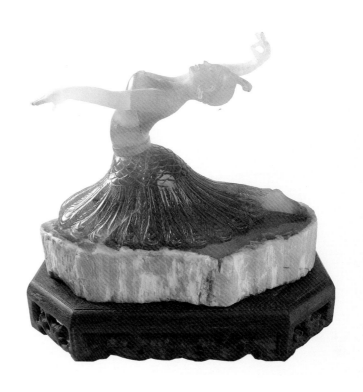

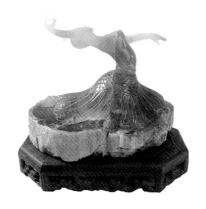

开屏

东北玛瑙状木化石　　19X14X17 厘米
构思设计：郑文箴　　雕　刻：周平亭
匠心斋点评：
万物欢欣春已至，百花争艳草青绿，
莺儿婉啭燕呢喃，孔雀开屏竞优美。

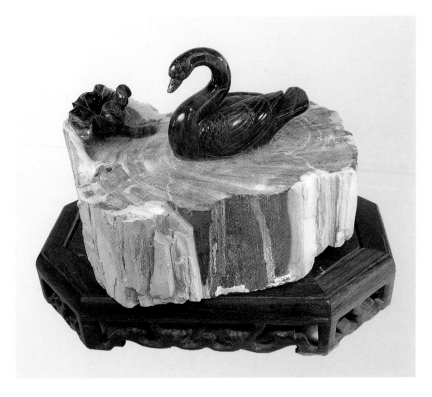

(2)

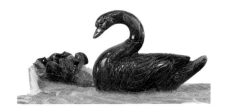

天鹅

东北木化石　　　17X13X12 厘米
构思设计：郑文箴　　　雕　刻：周平亭
匠心斋点评：
湖水清澄景色幽，天鹅翩翩水中游，
曲颈敛翅动如静，淑女仪容态悠悠。

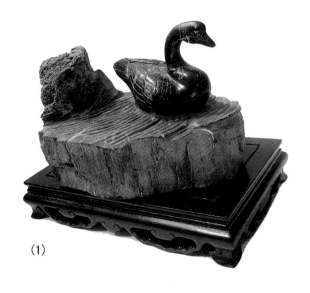

(1)

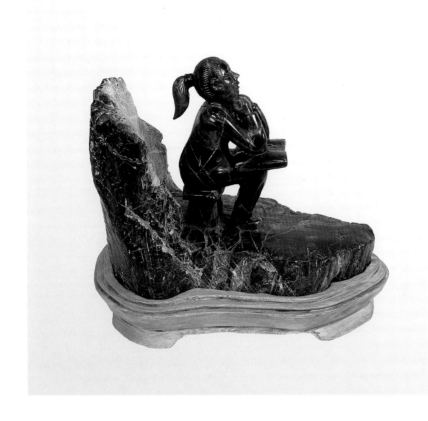

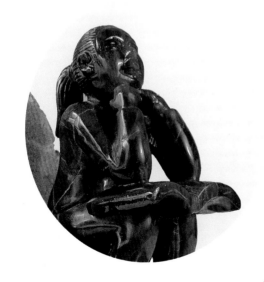

星际遨游

新疆木化石　17X11X16 厘米（含座）
构思设计：郑文箴　　雕　刻：周平亭
匠心斋点评：

　　无论是穷乡还是僻壤，教育和
文化一样给孩子以理想的翅膀，
使他们成长为翱翔天际的雄鹰。

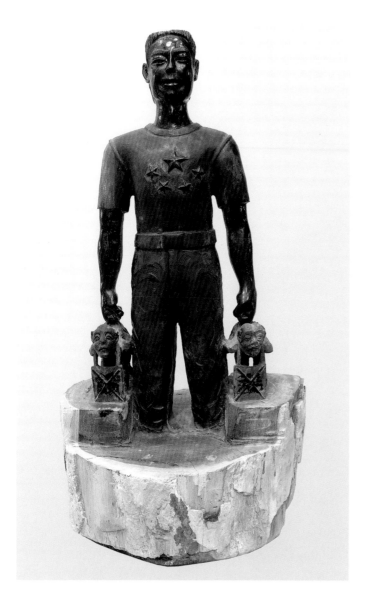

崛起

印度木化石　　　　26X20X50 厘米

构思设计：郑文箴　　雕刻：周平亭

匠心斋点评：

中华的和平崛起，受威胁和被
伤害的只能是长久为害九州大
地的两大妖魔——贫穷与落后。

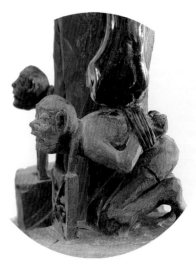

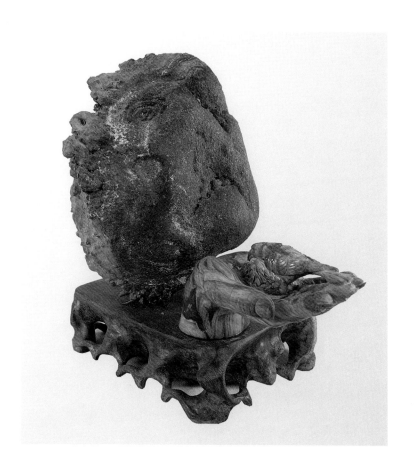

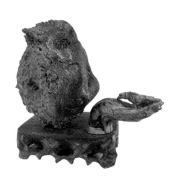

丑陋人之爱

溶洞石、木化石　20X14X20 厘米（连座）

构思设计：郑文箴　　雕　刻：周平亭

匠心斋点评：　**丑其外表，美在心灵。**

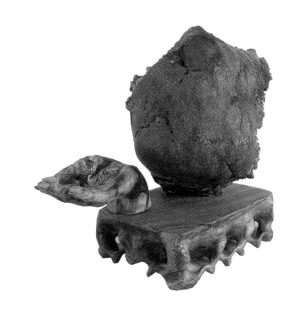

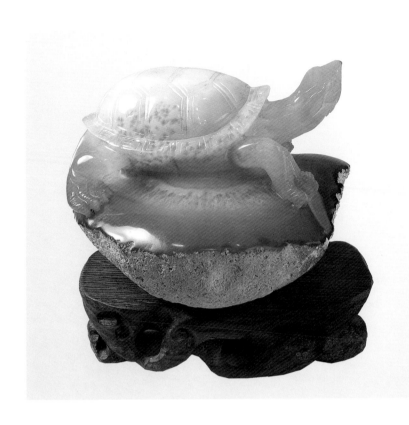

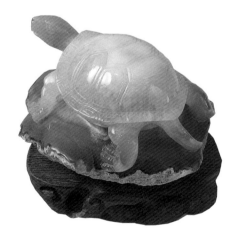

水胆玉龟

水胆玛瑙　　　　14X11X9 厘米

构思设计：郑文箴　　雕　刻：周平亭

匠心斋点评：

　　玉质玛瑙龟，身中蕴神水，

　　亿年天酿造，未饮心先醉。

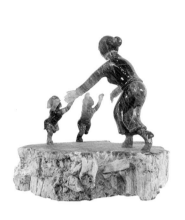

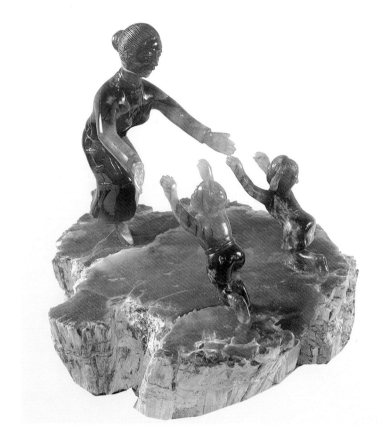

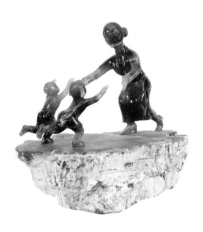

回归

东北木化玛瑙　　　　27X24X24 厘米
构思设计：郑文箴　　雕　刻：周平亭
匠心斋点评：

　　母亲宽广的怀抱，最使中
华儿女感受到无比的温馨。

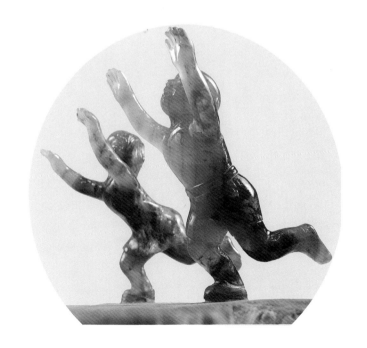

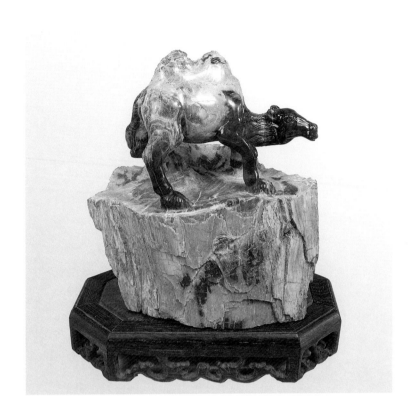

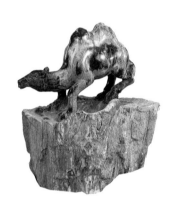

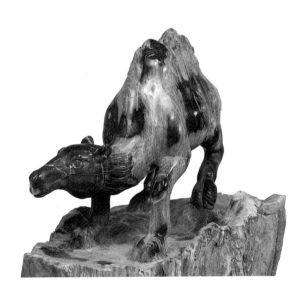

沙漠之舟

东北木化石　　　　16X10X17 厘米

构思设计：郑文箴　　　雕刻：周平亭

匠心斋点评：

沙漠之舟本事高，耐渴耐饥耐热熬，

商旅结伴戈壁行，默默负重总任劳。

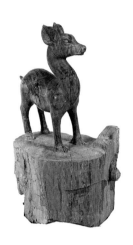

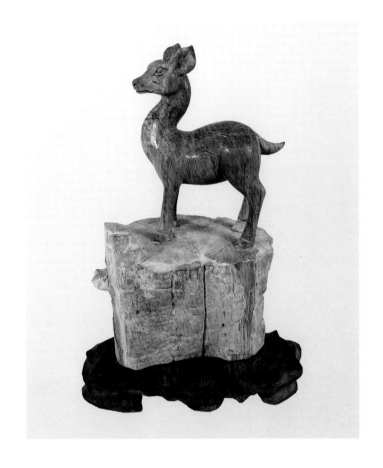

警惕

东北木化石　　　11X8X19 厘米
构思设计：郑文箴　　雕　刻：周平亭
匠心斋点评：

　　面对残忍的虐杀，我唯有警惕
和奔逃。这世上难道已没有了
侠客，可以为我的生存出招？

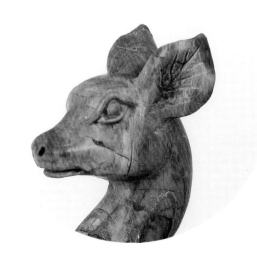

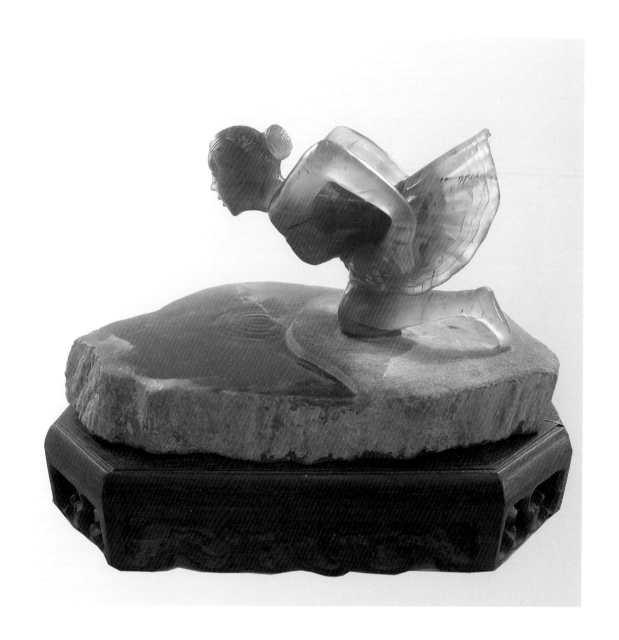

天鹅之饮

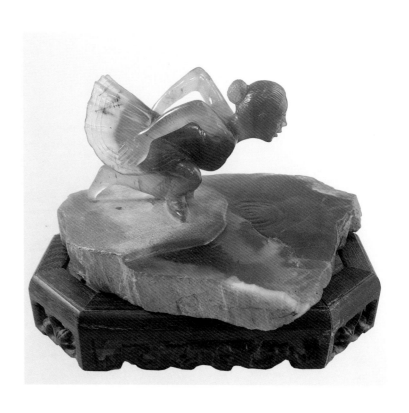

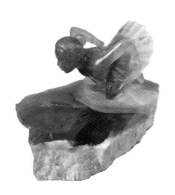

东北玛瑙状木化石　18x13x11厘米
构思设计：郑文箴　雕刻：周平亭
匠心斋点评：
天鹅湖边水清清，岸上青草绿如茵，
山外飞来一仙子，展翅伸颈轻啜饮。

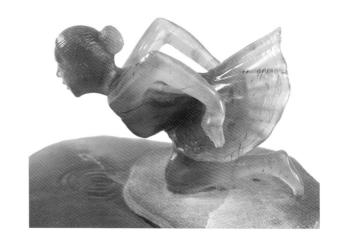

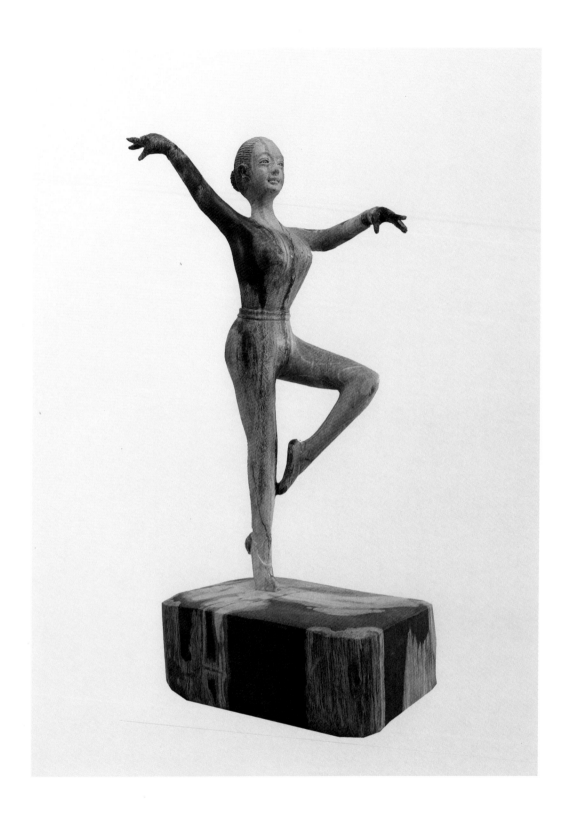

飞飞

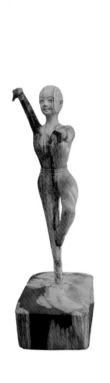

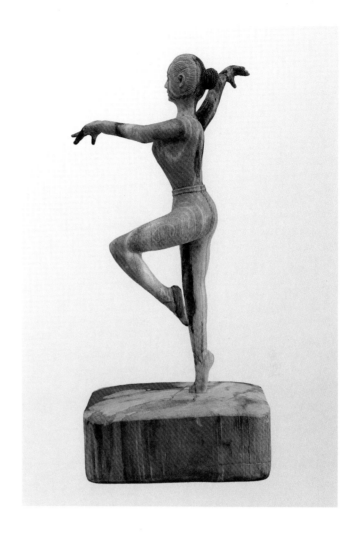

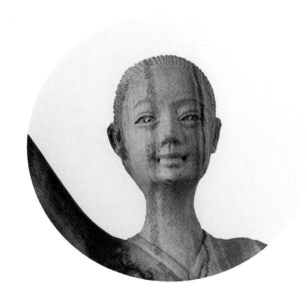

印尼木化石　　　9X14X29 厘米

构思设计：郑文箴　雕　刻：周平亭

匠心斋点评：

　　向着美好远景，向着广阔天空，

　　展开理想的翅膀，尽情地飞翔！

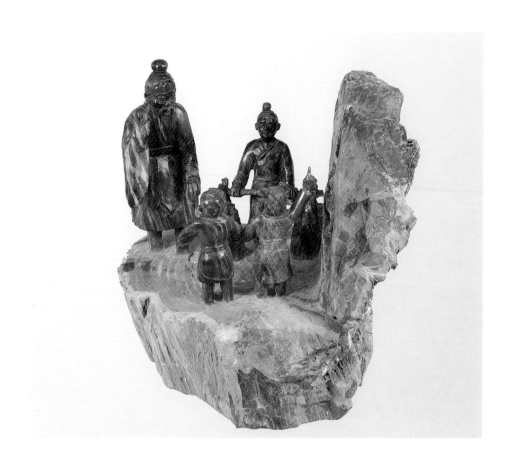

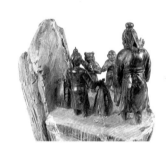

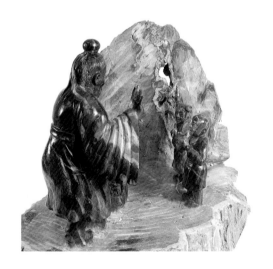

圣人也吃瘪

东北木化石　　　31X27X25 厘米

构思设计：郑文箴　　雕　刻：周平亭

匠心斋点评：

弟子三千贤七二，论语春秋传万世，

小儿辩日不得解，后人尊崇总先师。

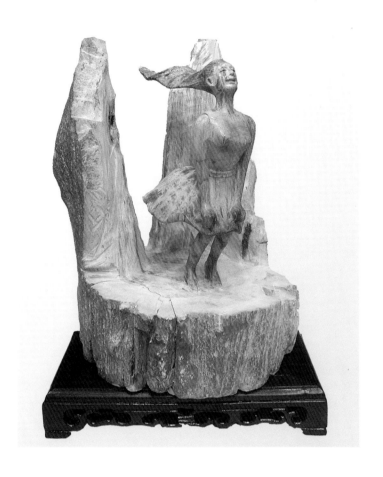

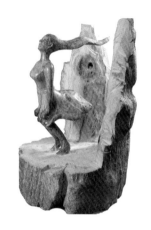

青春风劲

印尼木化石　　　　　18X22X29 厘米

构思设计：郑文箴　　雕　刻：周平亭

匠心斋点评：

青春正是魅力四射，劲道十足，往往锋
芒毕露，但须小心谨慎，勿使春光乍泄。

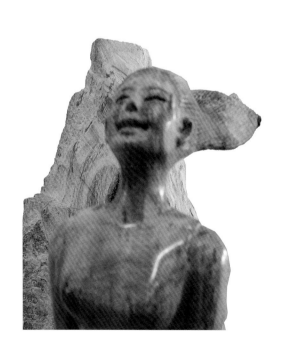

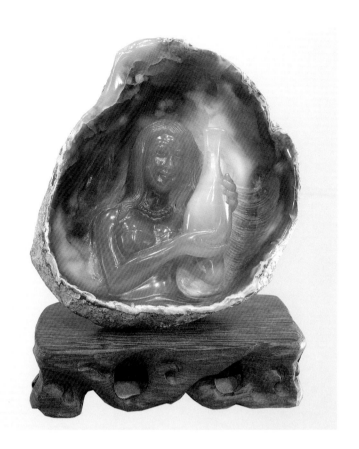

净瓶圣水

水胆玛瑙　　　13X7X18 厘米（连座）

构思设计：郑文箴　　雕　刻：周平亭

匠心斋点评：

玉女临凡笑盈盈，无限娇美无限情，

净瓶圣水三两滴，专治俗世贪婪心。

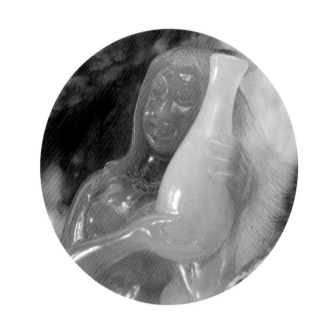

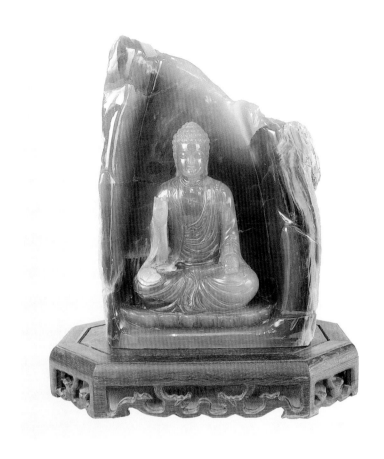

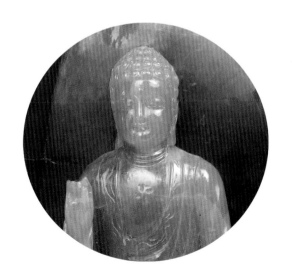

佛祖

东北玛瑙状木化石　　14X10X13 厘米
构思设计：郑文箴　　雕　刻：陈弈群
匠心斋点评：

佛祖玉身坐莲坛，法相庄严救苦难，
僧尼日夕勤膜拜，心心念念到涅槃。

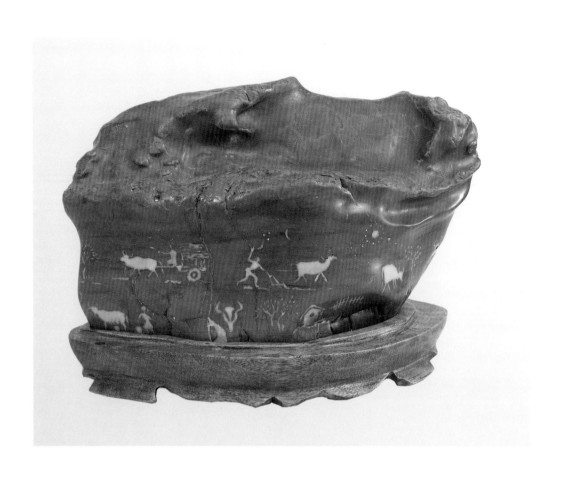

奉献的一生

奇石　24X13X14 厘米（连座）

构思设计雕刻：　郑文箴

匠心斋点评：

拉犁拖车重担，吃草奉乳贡献，

皮肉鞭痕斑斑，默默此生誰怜。

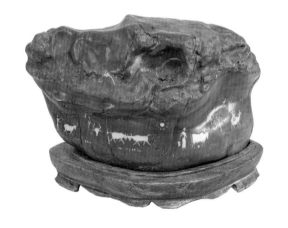

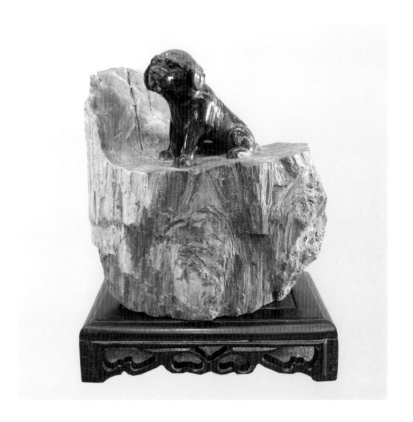

失爱的狗儿

东北木化石　　　　14X10X13 厘米
构思设计：郑文箴　　雕刻：周平亭
匠心斋点评：
摇头摆尾将主人依，得宠的狗儿美滋滋；
愁眉耷耳它真可怜，失爱的狗儿静夜思。

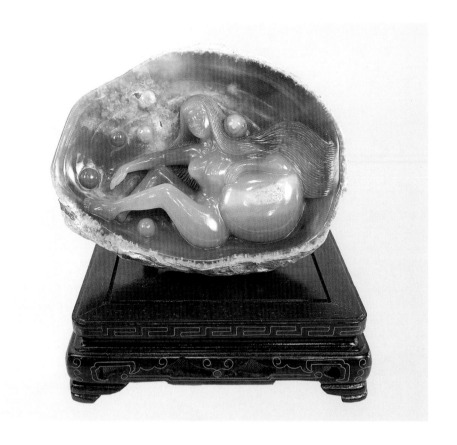

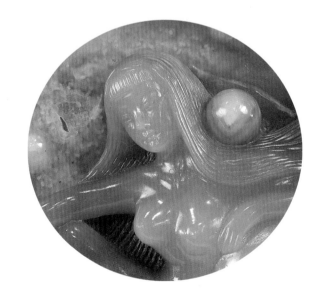

蚌仙女

水胆玛瑙　　　　　19X6X19 厘米（含座）

构思设计：郑文篆　　　雕刻：周平亭

匠心斋点评：

亿年修成蚌仙女，白碧无瑕洁玉体，

硕大珍珠藏琼浆，宝光闪烁真瑰丽。

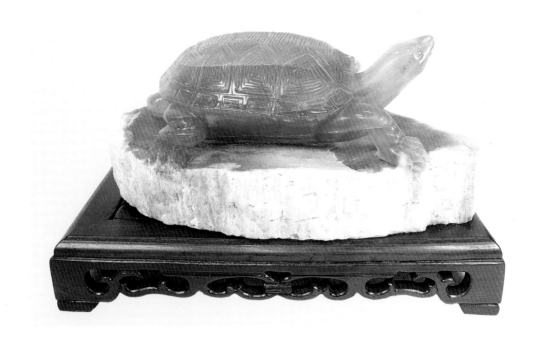

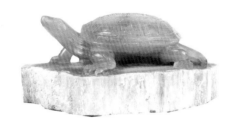

玉龟

东北木化玉　　　　24X15X10 厘米

构思设计：郑文箴　　　雕刻：周平亭

匠心斋点评：

树化玛瑙玲珑质，雕成玉龟千万秩，

今逢福体耄耋寿，亲朋贺庆最相宜。

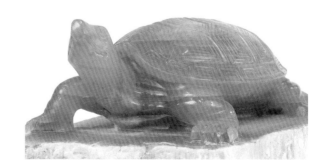

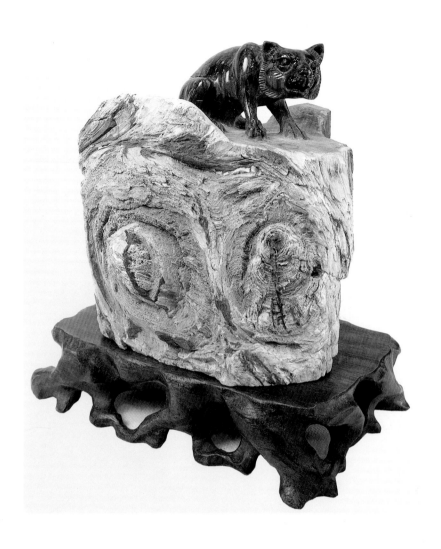

山猫

东北木化石　　　12X9X13 厘米

构思设计：郑文箴　　　雕　刻：周平亭

匠心斋点评：

山岗静坐一山猫，凶狠不输虎狼豹，

鼠兔不幸遇上它，为保小命快奔逃。

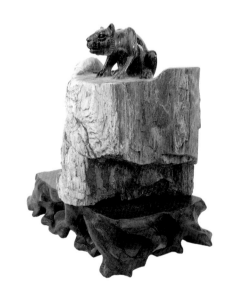

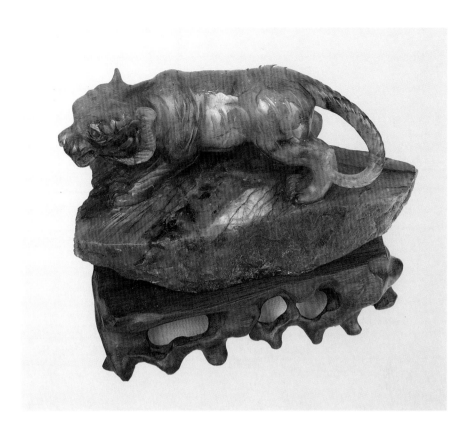

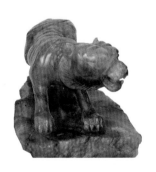

莹虎

莹光玉　　　　16X8X9 厘米
构思设计：郑文箴　　雕 刻：周平亭
匠心斋点评：
闪亮色彩碧晶莹，细琢精雕出灵性，
威震山林狂啸者，返顾乌菟总温情。

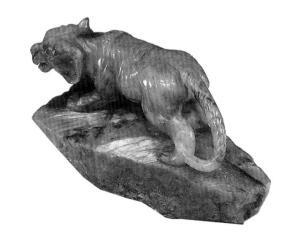

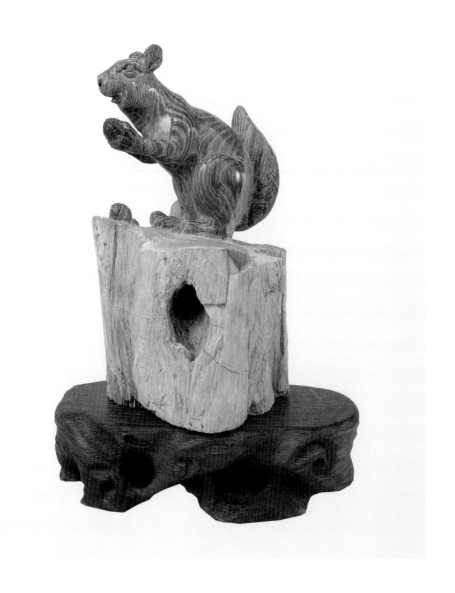

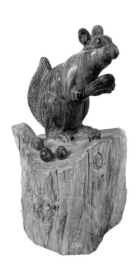

松鼠

东北木化石　　　　8X8X14 厘米

构思设计：郑文箴　　　雕 刻：周平亭

匠心斋点评：

松树松林松涛起，松鼠松动松花衣，

松球松果松仁香，不肯松手松口吃。

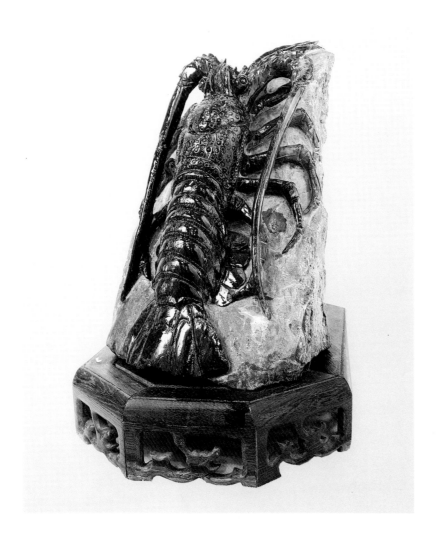

龙虾

内蒙木化石　　　　　12X14X17 厘米
构思设计：郑文箴　　　雕　刻：周平亭
匠心斋点评
虾思称帝先变龙，头角节肢骚欲动，
七曲皇袍尊九五，不着黄绫却着红。

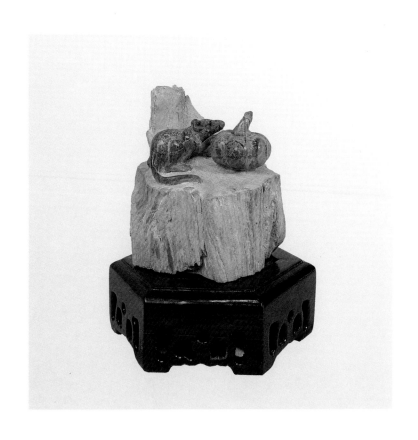

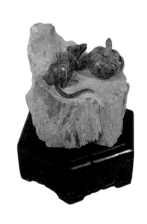

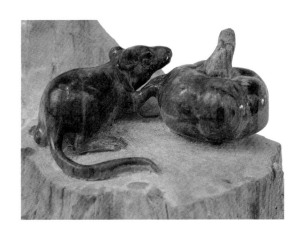

老鼠偷南瓜

东北木化石　　　　7X6X7 厘米

构思设计：郑文箴　　　雕　刻：周平亭

匠心斋点评：

鼠辈既贪且狡猾，夜半三更偷南瓜，

劝君切莫伸贪手，一伸贪手必被抓。

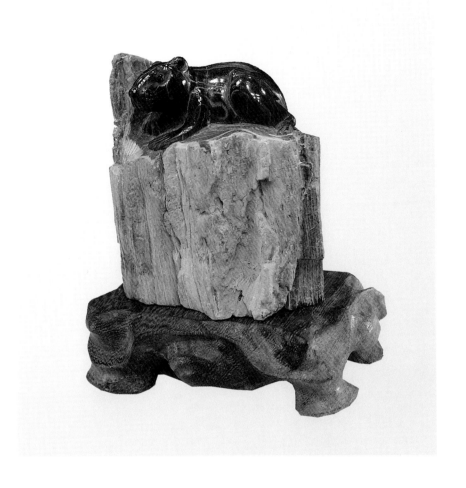

河狸

东北木化石　　　　8X6X9 厘米
构思设计：郑文箴　　雕　刻：周平亭
匠心斋点评：

　　　湖中有河狸，生性爱吃鱼，
　　　巧建舒适家，水中工程师。

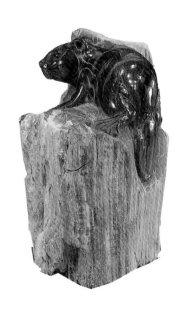

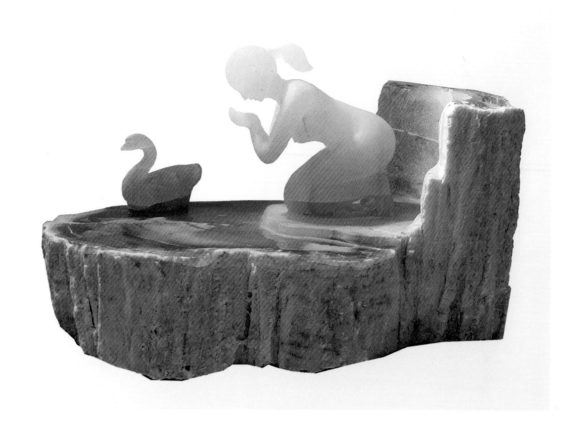

清净

内蒙木化白玉　　　35x26x22 厘米

构思设计：郑文箴　　雕刻：周平亭

匠心斋点评：

清净的湖水清凌凌，清静的群山清幽明，

掬一饮湖水甜沁心，聆一曲群山心悠宁。

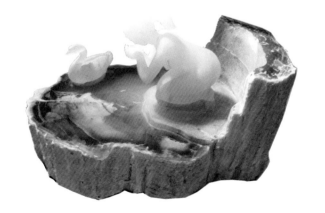

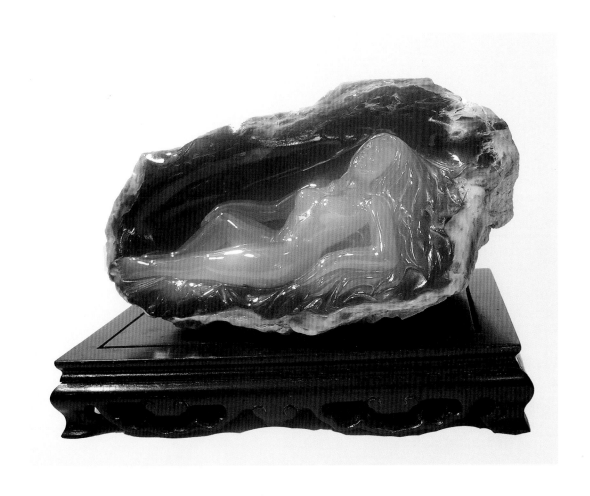

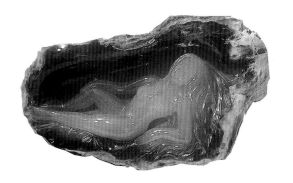

玉洁冰清

内蒙木化白玉　　　　26x18x22 厘米
构思设计：郑文�　雕刻：周平亭
匠心斋点评：**玉女玉态玉洁冰清，**
　　　　　　　瑰玮瑰丽瑰宝明净。

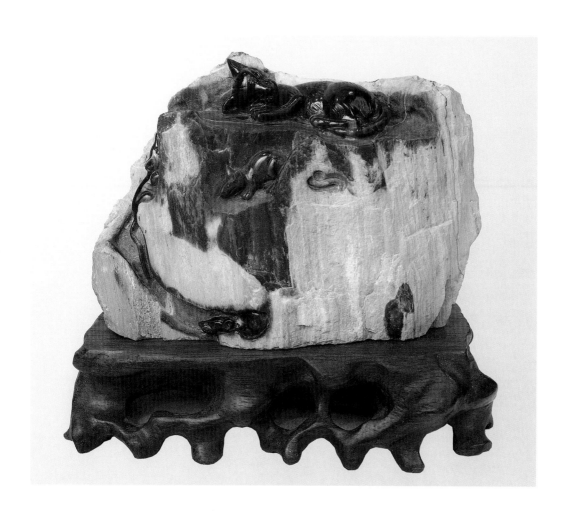

睡着的检察官

东北木化石　　　　　15X7X10 厘米

构思设计：郑文箴　雕刻：周平亭

匠心斋点评：

　　猫既然睡着，仓鼠自然横行。

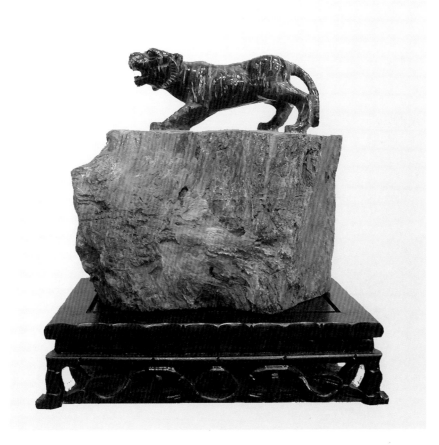

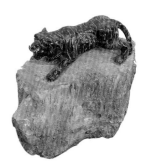

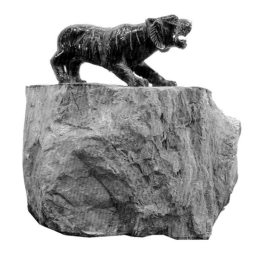

虎

东北木化石　　　　　16X10X15 厘米
构思设计：郑文篪　　雕 刻：周平亭

匠心斋点评：

想过去，雄踞山岗，曾威服万兽，
　　人人言谈皆色惊，本能无改；
看今天，走落平阳，几性近六畜，
　　个个指点尽嬉笑，世事有变？

十 二 生 肖

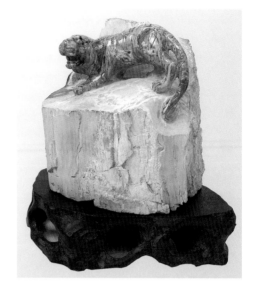

虎

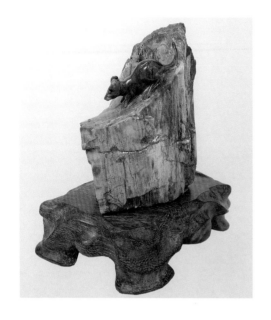

鼠

兔

牛

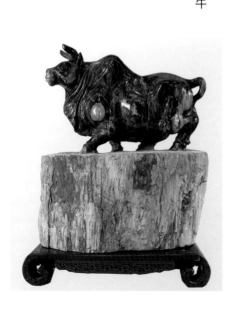

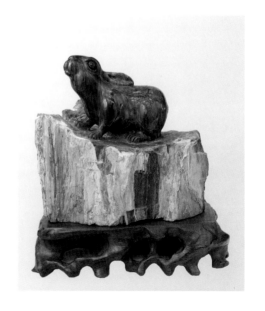

东北木化石
构思设计：郑文箴　　雕刻：周平亭

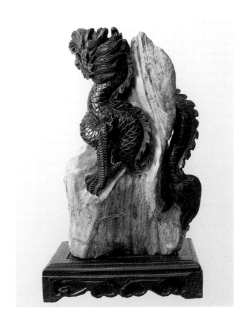

东北木化石

构思设计：郑文箴　雕刻：周平亭　吴青龙

龙

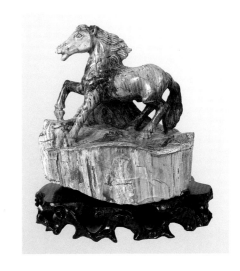

马

蛇

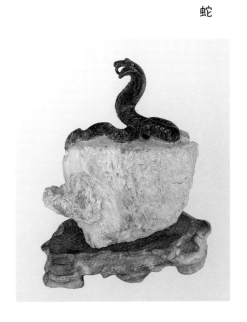

羊

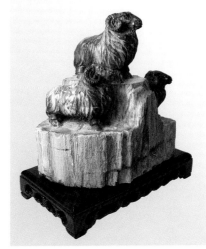

十 二 生 肖

十 二 生 肖

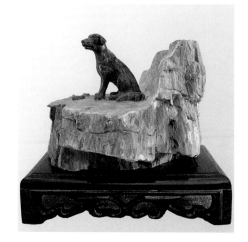

狗

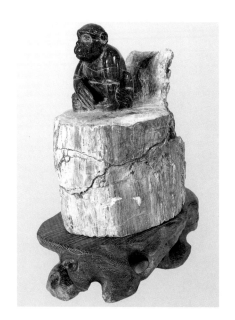

猴

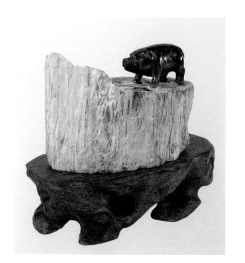

猪

鸡

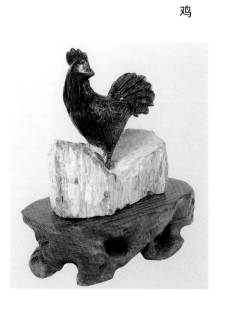

东北木化石
构思设计：郑文箴　雕刻：周平亭

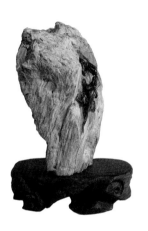

亲密

东北木化石　　　　12X7X15 厘米

构思设计：郑文箴　　雕　刻：周平亭

匠心斋点评：

卿之心柔情甜蜜，卿之身婀娜腰肢；

我之心坚贞不移，我之身若即若离。

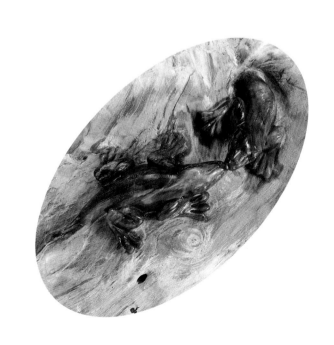

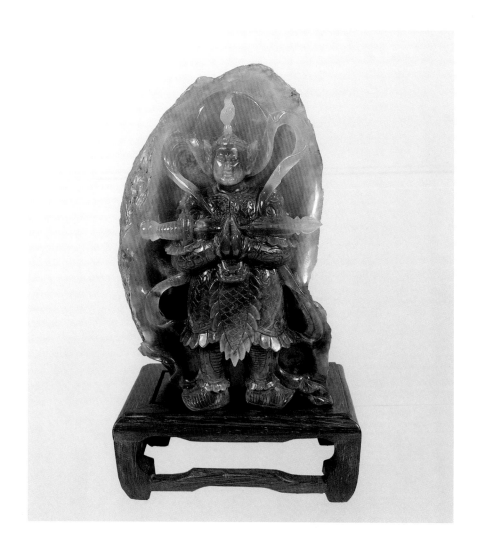

保安与收藏

内蒙沙漠玛瑙　　10x6x13 厘米

构思雕刻：陈奕群

匠心斋点评：

　　　　韦陀横戟立，安吉尽责保，

　　　　毕生爱收藏，布袋藏瑰宝。

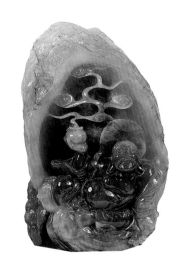

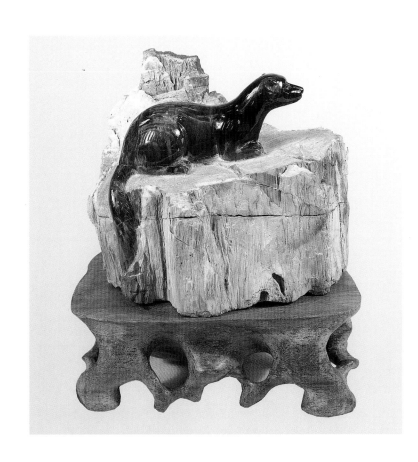

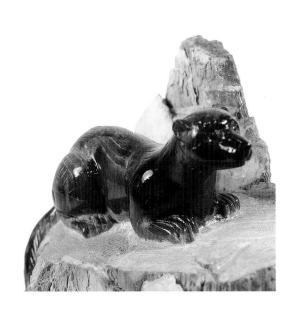

黄鼠狼

东北木化石　　　　15X11X12 厘米

构思设计：郑文箴　　　　雕　刻：周平亭

匠心斋点评：**黄鼬性贪婪，岂有屁芬香；**

忽给鸡拜年，难安好心肠。

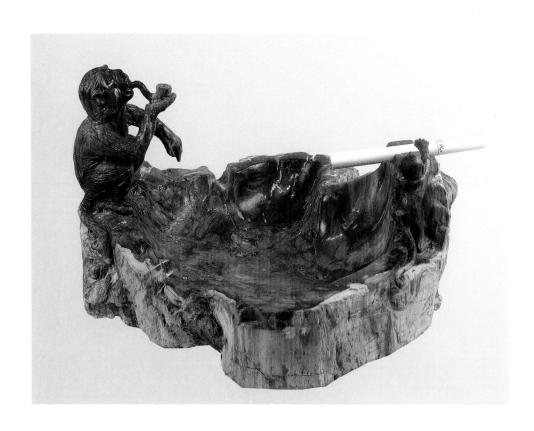

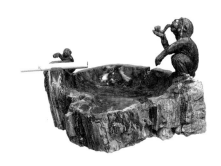

猴趣烟盅

东北木化石　　　21X17X12 厘米

构思设计：郑文簋　雕　刻：周平亭

匠心斋点评：

老猴头讲文明，烟灰从来不乱弹；

小猴孙不争气，偷烟为了解烟馋？

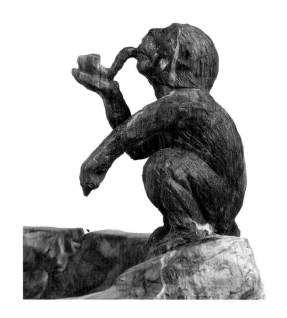

图书在版编目(CIP)数据

木化石.奇石艺术雕刻／郑文箴著.—福州：海潮摄
影艺术出版社，2004.12
ISBN 7-80691-142-1

Ⅰ.木...Ⅱ.郑...Ⅲ.①木化石—石雕—作品集
—中国—现代②奇石—石雕—作品集—中国—现代
Ⅳ.J323

中国版本图书馆 CIP 数据核字（2004）第 128350 号

责任编辑：柳闽南
图文编辑：郑文箴 杨婷婷
封面设计：郑文箴 尹智刚
摄　　影：郑文箴 尹智刚

木化石.奇石艺术雕刻

郑文箴　编著

出　　版：海潮摄影艺术出版社
　　　　　（福州市东水路 76 号出版中心 12 楼）
印　　刷：深圳市彩视印刷有限公司
开　　本：889×1194 毫米　1/16　　9 印张
版　　次：2004 年 12 月第一版　2004 年 12 月第一次印刷
印　　数：1—3000 册
ISBN 7-80691-142-1
J·25　　定价：188.00 元

售书热线：(0755) 83340891　13715255696